宁 平 等编著

全彩色印刷

一学就会的
100个
小魔术

便携超值版

化学工业出版社
·北京·

图书在版编目（CIP）数据

一学就会的100个小魔术：便携超值版/宁平等编著.
北京：化学工业出版社，2014.12（2025.5重印）
ISBN 978-7-122-21984-8

Ⅰ. ①一… Ⅱ. ①宁… Ⅲ. ①魔术-基础知识 Ⅳ. ①J838

中国版本图书馆CIP数据核字（2014）第231573号

责任编辑：黄　滢　　　　　　　　装帧设计：王晓宇
责任校对：王　静

出版发行：化学工业出版社
　　　　　（北京市东城区青年湖南街13号　邮政编码100011）
印　　装：北京瑞禾彩色印刷有限公司
880mm×1230mm　1/64　印张5　字数150千字
2025年5月北京第1版第21次印刷

购书咨询：010-64518888
售后服务：010-64518899
网　　址：http://www.cip.com.cn
凡购买本书，如有缺损质量问题，本社销售中心负责调换。

定　　价：25.80元　　　　　　　　版权所有　违者必究

编写人员

宁 平 魏 超 王 芳 程 灵
杜 莹 李 娜 姚丽丽 曹丽杰
方丽珍 刘雨晴 谢子阳 刘晓东
王小鹏 王冬梅 闫丽华 陈远吉

小时候,喜欢观看外国魔术师的大型魔术表演,特别是那种把一个大活人分成几段的表演,当时在幼小的我的眼中是如此的神奇。

那种魔法诱惑直到现在仍然记忆犹新……

由于当时年纪小,把所有的魔术都当成真的,有时候害怕得用手把自己的眼睛蒙上,不敢睁开,生怕一个活生生的人就这样被切开了。

但是当魔术师再次把魔法之门打开的时候,"被切断"的人却是完好无损地站在那里……

于是我知道了魔术是一种很神奇的表演艺术。

长大之后,有了一定的认知,眼中的魔术又是神秘的,是常人接触不到的,也是魅力无穷的。

我想魔术之所以让人着迷,除了它的神秘,还有就是它能够让人们从中得到喜悦,拉近人与人之间的距离,表演者和观众都可以享受它所带

来的欢乐气氛。不需要语言，不需要跨越国界，这美妙的时刻大家都能够感受到、体会到。

如今，魔术已变得越来越平民化了。小到一根橡皮筋、一枚硬币、一副扑克牌都能完成一场精彩的魔术表演。所以魔术的世界，平凡的自己也完全可以创造。希望本书能帮助您早日实现想当魔术师的愿望。

本书向你展示了100个实用的生活小魔术，有钱币魔术、扑克魔术、道具魔术以及手法魔术。

不需购买专门的道具，也不需要高超的技艺！

只需用生活中最常见的或者根本不起眼的小物品就可以当作道具，只需花一点点心思，再按照书中的步骤反复练习就可以了。

只要你想，只要你愿意，你就可以轻松地在大家面前"露一手"了！

相信阅读此书以后，你也能开动脑筋，创造出属于自己的魔术。

聪明的你，一定可以根据不同的地点、不同的场合，来选择合适的台词，使你的表演更加恰当、自然。

想学魔术的人、对魔术感兴趣的人，请翻开此书吧，相信你定能有所收获！

宁平

目录

钱币魔术 ·························· 1

1. 神奇消失的硬币 ·················· 2
2. 一角买香烟 ························ 4
3. 硬币瞬间消失 ······················ 8
4. 硬币惊现女孩包中 ··············· 11
5. 神出鬼没的硬币 ·················· 15
6. 一元变百元 ························ 19
7. 百元变两百 ························ 23
8. 熔化的硬币 ························ 26

9. 硬币瞬间升值 ... 30
10. 硬币变钥匙 .. 33
11. 硬币溶解 ... 37
12. 猜猜硬币在哪里 41
13. 硬币贬值 ... 43
14. 硬币飞行 ... 46
15. 硬币穿书 ... 50
16. 贪财的纸杯 .. 53
17. 财运到 .. 56
18. 空手出钞 ... 60

扑克魔术 63

19. 扑克变多 ... 64
20. 快速耍牌 ... 67
21. 听点猜色 ... 69
22. 吹牌神功 ... 72

23.	心灵感应	75
24.	快速换牌	79
25.	双龙翻身	82
26.	空手出牌	87
27.	四牌开花	90
28.	扑克变脸	93
29.	自动上升	95
30.	抓不住的红牌	100
31.	透视眼	103

道具魔术 ······ 105

32.	不怕烧的手帕	106
33.	有毅力的火柴	110
34.	手指神功	112
35.	绳穿脖子	115
36.	预言	118

37. 神奇的手帕	122
38. 魔力铅笔	125
39. 来去无踪的香烟	127
40. 魔法烟灰	131
41. 穿越手指的橡皮筋	134
42. 警察与小偷	137
43. 神奇的别针	140
44. 取不走的戒指	144
45. 公交卡绳穿透手指	146
46. 绳子长短变一样	151
47. 纸巾复原	153
48. 穿越汤匙的戒指	157
49. 红变黑	160
50. 不可思议的纸袋提绳	162
51. 名片也能生钱	165
52. 空袋里惊现可乐	168
53. 糖不见了	171

54.	丝巾穿透术	173
55.	会生宝宝的火柴盒	175
56.	酒杯失踪	177
57.	丝巾穿过杯底	180
58.	消失的手表	183
59.	听话的葡萄	185

手法魔术 187

60.	丝巾穿杯子	188
61.	消失的音符	190
62.	一指神功	192
63.	超强记忆力	195
64.	自动松绑的橡皮筋	198
65.	写字笔瞬间消失	203
66.	心有灵犀	205
67.	香烟分裂	208

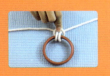

68. 巧连曲别针	211
69. 一分为二	213
70. 空手变牙签	217
71. 你算我猜	220
72. 空手变钱	222
73. 巧手剪圈	225
74. 橡胶面条	227
75. 耳朵听字	230
76. 断筋还原	233
77. 剪绳还原	236
78. 自断小指	239
79. 快手抓牌	242
80. 神奇的穿越	245
81. 一变双	247
82. 橡皮筋左右移位	250
83. 橡皮筋左右逃离	254
84. 步步高升	258

85. 不可思议的手掌翻正	260
86. 神机妙算	263
87. 不掉落的铅笔	265
88. 镯子逃脱	267
89. 巧解丝巾扣	270
90. 空手变香烟	272
91. 剪不破的手帕	275
92. 巧吃吸管	279
93. 谁健忘了	281
94. 自动上升的火柴盒	284
95. 硬币指尖消失	286
96. 手指穿刺	289
97. 巧解绳结	292
98. 捆绑逃脱	296
99. 井字逃脱	299
100. 胜利大逃亡	303

钱币魔术

1.神奇消失的硬币

炎热的夏天,酷暑难耐,JOJO和COCO与一帮朋友在家,除了一杯一杯地喝着冰水外,待在家里还真是烦闷无聊。活泼的JOJO终于按捺不住了,于是想给大家提提神。这良药竟然是……

一个玻璃杯　一张白纸　一枚硬币　一块手帕

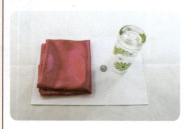

1. 准备一个玻璃杯、一张白纸、一枚硬币、一块手帕。

钱币魔术

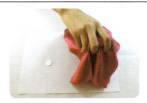

2. 把硬币放在白纸上，再用手帕将玻璃杯包住。

3. 接着，用玻璃杯盖住这枚硬币，进行"施法"。

4. 最后把布移开，这时玻璃杯里面是空的。

揭秘

表演者预先在杯子底部口贴一张与杯口大小相同的纸片，把杯子倒过来时，纸片就自然遮住硬币，当然就看不见硬币了。

2. 一角买香烟

对于爱吸烟的人士来说,烟乃精神食粮,不食确实痛苦不堪。现在NONO可是苦不堪言呀!为什么呢?还不是香烟惹的祸。看着好朋友受着折磨,JOJO就说:"好吧,我帮你买烟吧!你只需要给我一毛钱就可以了。""什么?没有听错吧!"NONO皱了皱眉。JOJO又说道:"不信,我买给你看!"

一枚一角的硬币　一支香烟

1　用右手拇指和食指捏住一个一角硬币,左手摊开给观众看。

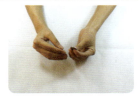

2. 接着,将右手的硬币递到左手。

3. 用左手拇指、食指和中指捏住硬币,并让观众看清楚硬币是正面还是反面。

4. 用右手挡住左手中的硬币,并对手吹气,进行"施法"。

5. 左手脱离右手,这时候表演者的左手出现了一支香烟。

6. 同时摊开右手,右手空无一物,一角钱消失不见了。

钱币魔术

揭秘

1. 事先将香烟藏于右手手掌。

2. 再用右手拿起一角硬币。

3. 将硬币放置于左手五指之间。

4. 放好后,右手移动到左手的前面,假装拿走左手中的硬币。(此时表演者还可以假装要观众记住硬币是在左面还是右面,来转移观众的注意力)

钱币魔术

5 左手拇指离开硬币,硬币自然落于左手掌中。

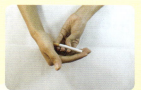

6 硬币落下后,左手五指指尖抓住右手中的香烟。

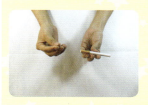

7 右手离开。右手五指仍然捏在一起。

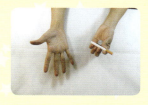

8 张开右手,硬币消失,变出了一支香烟。

提 示

表演过程中右手要自然。

3.硬币瞬间消失

自从上次JOJO在大家面前表演了魔术,别提他有多得意了。看来魔术的魅力很大呀!瞧!JOJO现在在家勤奋地练习魔术了。让我们看看他在练习什么?

一枚硬币

1 右手展示硬币。

2 左手半握拳,右手拿着硬币。

3 右手将硬币放入左手虎口中。（此时应提醒观众硬币在左手中）

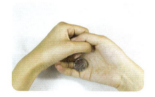

4 右手手掌张开，拇指伸入左手虎口中，让左手中的硬币掉落在右手掌心上。

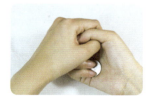

5 右手中指、无名指、小指压住硬币。

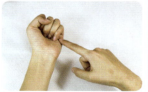

6 左手拳心向上，右手拇指与食指离开左手虎口后，用食指指着左手并"施法"。

钱币魔术

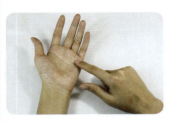

7 左手张开,硬币消失了。

8 其实硬币就藏在右手中指和无名指处。

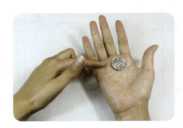

这是手法表演。经常练习,就可以把硬币玩转于手掌中了。

4.硬币惊现女孩包中

最近NONO老是叹气,也不知道发生了什么事情。看着NONO这样,身为好友怎能坐视不理呢……

哈哈!一问才知道,NONO是为情所困。原来最近看中了隔壁班的一个女同学,但是就是不知道怎么开口,怕被拒绝,所以烦恼着呢。JOJO会心一笑,说包在他身上了。

机会终于来了:"对不起,刚才我的钱掉到你包里面了""什么?怎么会呀!我都没有注意到"女孩回答。究竟发生了什么呢?

两枚硬币 一条胶布 一支笔 一个钥匙串(也可以用其他类似物品代替)

钱币魔术

表演步骤

1. 在一枚硬币上贴一小块胶布,并在胶布上画一个"叉"号作为记号。

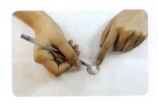

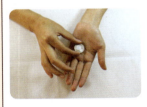

2. 将这枚硬币放在左手中,握住。

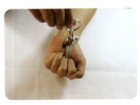

3. 掏出钥匙串在左手上晃动几下。

4. 张开左手,硬币消失了。

5. 请女孩打开自己的手提包,那枚做了记号的硬币竟然出现在女孩的手提包里!

钱币魔术

1. 事先将一枚画叉的硬币塞进女孩的手提包里。

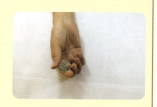

2. 表演时硬币并没有真的放进左手,而是将右手手心朝上,用拇指和食指捏住硬币。

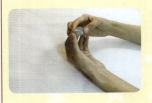

3 假装用左手去抓右手中的硬币。

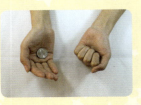

4 左手在抓的过程中将硬币碰落在右手手心并完成抓的动作。

5 右手自然垂下,并借拿钥匙串的机会将硬币塞进口袋。

提示

左手完成抓硬币的动作后,右手自然垂下,你的眼睛要始终看着自己的左手,仿佛手中真的有硬币一样。

5.神出鬼没的硬币

JOJO今天上课的时候把小COCO弄生气了。为了与他和好,JOJO是想尽了办法来逗COCO开心,可是怎么也不管用。这时候,JOJO灵机一动,想出了妙招。

你知道是什么妙招吗?看看JOJO进行得怎么样……

一枚硬币

钱币魔术

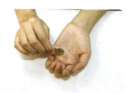

1 用右手把一枚硬币放入左手。

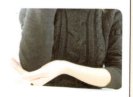

2 抬起右臂,左手将硬币按在右臂肘关节上,轻轻地揉。

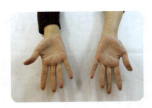

3. 揉了一会儿，拿开左手，硬币消失了。

4. 将双手摊开，捋起袖子，仍然不见硬币的踪迹。

5. 就在大家惊讶的时候，再次揉右肘关节，然后揉左肘关节，揉着揉着，硬币又出现了。

揭秘

1. 右手食指在上，拇指在下，捏住硬币的边缘，将硬币往左手上放。

钱币魔术

2 左手合拢，当左手遮住右手时，右手中指迅速伸出，按在硬币上。

3 在左手握拳的一瞬间，右手中指一勾，将硬币带出。

4 左手握拳，右手食指从左手中退出。

5 左手在右手肘关节处揉动时，右手很自然地位于脖子后方，趁机把硬币夹在衣领里。

17

6 要将硬币变回来，需做两次揉肘关节的动作。首先用左手揉揉右肘关节说："刚才硬币是在这边消失的。"右手趁机将藏在衣领处的硬币拿下来。

7 接着说让硬币从另一边出来。右手随即夹着那枚硬币揉左肘，将藏在右手中的硬币渐渐露出来。

右手拿着硬币往左手中放时，你的眼睛要始终注视接硬币的左手，你只要看右手一眼，观众就会意识到发生了什么。

6. 一元变百元

俗话说：钱不是万能的，但是没有钱是万万不能的。所以，大家都想有很多很多的钱。哈哈！好像很拜金的样子。其实我可不赞成拜金主义的想法呀！说到这里，我想大家在没有钱花的时候，都想着一元钱要是一百元的面值该多好呀……

好了，别做梦了，这是不可能的！错错错！！！有的人能实现，真的能把一元的变成百元的哦！他就是魔法师。好了，让我们见证这魔法时刻吧！

一张一元纸币　一张一百元纸币

1 向观众展示，你手中只有一元纸币。

2 面向观众开始折叠一元纸币。

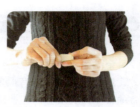

3 把一元纸币折到最小。

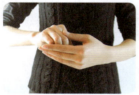

4 进行"施法"。

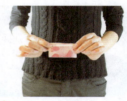

5 将纸币慢慢打开。

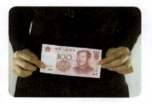

6 一元纸币竟然变成了一张百元大钞。

揭秘

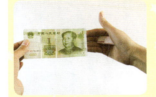

1. 左手拿一张一元纸币，右手准备一张已折好的一百元纸币，放在中指上夹好。

2. 在折一元纸币时，一百元纸币要一直藏在右手，放在一元纸币的后面。

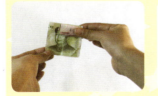

3. 慢慢向外折，不要露出一百元纸币。

4. 一元纸币折到最小时，把一元纸币翻过去，慢慢打开一百元纸币。

钱币魔术

5 当一百元纸币完全打开时,一元纸币还在右下角处。

6 左手拿起一百元纸币,给观众看正反面,一元纸币藏在右手,手心向下。

提示

夹纸币的右手在表演过程中一定要自然。

7. 百元变两百

既然上面能实现一元变一百元。那么把一百元变成两百元也能成为现实吧。哈哈！要是我们真的能变出来就好了。这样我们就真的要成富翁了呀，快点变吧~~~

JOJO，变完后你可要教我们呀！

一张百元钞票

本来只有一张百元的钞票，但是经过"施法"，最后变成了两张百元。看图：

1

2

钱币魔术

3　　　　　　　　　4

揭秘

1. 拿出一张百元钞票，先纵向对折一次，折好后打开。

2. 再横向对折一次。

3. 再斜对折，折好后打开。（斜折时要注意，折线必须通过纸钞的中心点。）

钱币魔术

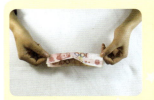

4 以上动作只是为了让钞票产生折线,方便等一会儿折叠。然后双手握住纸币边缘。

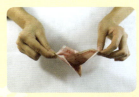

5 把纸币往折线方向靠拢。

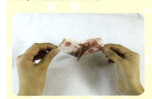

6 把钞票翻过来,沿着刚刚折好的折线折起来。

7 折好后叠起钞票,手指压在交错连接处,一张钞票就变成了两张。

魔术最后一定要做出自己很吃惊的样子,你的神态做得越足,效果就越理想。

8.熔化的硬币

最近JOJO常常在大家面前说他那儿有几个硬币一烧就没了,大家都一起"轰炸"他,因为谁都知道硬币不是轻易就能烧没的,又不是纸张,说烧就烧着了。于是他说:"不信,我就让你们看看!"

道具

一枚硬币　一个打火机　一个烟灰缸　一小张白纸

1. 拿出一枚硬币,将它放在纸上,并让观众检查。

2. 把硬币包进这张纸里面。

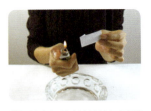

3. 用火机烧掉这张包了硬币的纸。

4. 结果,硬币竟然跟着这张纸一起烧没了。

揭秘

钱币魔术

1. 首先将硬币放在白纸的中央略靠下方的位置。

2. 将纸的下方向上折,但是前端要略微短2厘米左右。

3. 将纸和硬币全部翻过来。

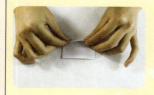

4 这时,你说:"我已经将底部折起来了,现在我要把左右也折起来。"然后将右手边三分之一向中间折去。

5 再将左手边三分之一也向中间折去。

6 你问观众:"现在我还有哪里没有折?"观众会说:"上面。"(问观众是为了加强印象,让观众觉得纸的四面的确都折得很紧密)

7 再将上面刚才预留的2厘米的纸边向中间折下。(注意,以上动作看起来似乎将硬币完全包住了,但是事实上,一旦将纸颠倒,硬币就会滑落出来)

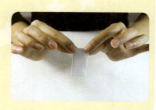

钱币魔术

⑧ 将纸上下颠倒,用左手再按一按,假装让纸折得更紧密。同时暗中将硬币滑落到右手中。

⑨ 在右手伸入口袋中拿打火机的同时,将硬币放入口袋中。

⑩ 将手中的纸点燃,放入烟灰缸中。

⑪ 等纸烧完后,硬币就消失不见了。

提 示

①这个魔术主要是依靠纸的折法。
②硬币滑入手中时,必须要干净利落。
③注意防火。

9. 硬币瞬间升值

　　自从大家知道JOJO会变魔术以后,身边的朋友也喜欢上了魔术,特别是NONO,上次JOJO可帮了他大忙,让他和自己暗恋的女同学有了进一步发展。哈哈!看来魔术的魅力还真的很大呀~~~

　　言归正传,NONO也开始在家"勤学苦练"了。中秋节到了,他要给家人一个惊喜。于是,在全家看电视的时候,NONO说:"我相信我们的生活会越来越好,小钱会变成大钱,你们看!我这就有个能增值的硬币。"

　　NONO的魔法之旅开始了……

一枚一角硬币　　一枚一元硬币

1. 拿出一枚一角的硬币用右手捏住并向观众展示。

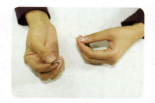

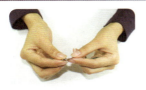

2. 再将右手中的一角硬币交到左手。

3. 双手靠拢，右手再次捏住一角的硬币。

4. 双手分开，一角的硬币变成了一元的硬币。向观众交代左手，没有任何"机关"。

揭秘

1. 左手用拇指和中指的指尖捏着一角的硬币，同时拇指与中指间还卡着一枚一元的硬币。左手将一角的硬币交到右手后右手掌心朝上，四指并拢，拇指与食指卡住硬币。

钱币魔术

2. 双手再次靠拢时，左手拇指与中指做一个捏硬币的动作，实际发生的动作是左手拇指暗中将一角的硬币推落到右手掌心。

3. 紧接着左手拇指往下拨动，使一元硬币竖立。

4. 待右手拇指与食指卡住一元的硬币后，左手离开。

①左手的高度要与观众的视线基本一致。
②表演时动作要流畅、清晰。

10.硬币变钥匙

这天COCO来学校准备开门,却发现钥匙不见了,着急得像热锅上的蚂蚁。这时候NONO来了,问COCO怎么了,COCO就把找不到钥匙的事告诉了NONO。NONO笑了笑说:"就这事儿呀!别着急,给我一枚硬币我就能把那钥匙找回来。"COCO这时生气了,说都这时候了,你还开玩笑。NONO见COCO真生气了,就一脸严肃样说:"不骗你,真的!我发誓真的能把钥匙找回来。"COCO现在也只能死马当活马医了,于是就给了NONO一枚硬币……

钱币魔术

一枚硬币 一把钥匙

1. 右手拿起一枚硬币放进左手。

2 左手握住硬币。右手张开，五指向观众，交代右手手心和手背。

3 右手食指在左拳上比划，并对左拳进行"施法"。

4 这时让观众看左手拳眼，可以看到硬币还在左拳中。

5 此时握拳的左手突然动了起来，仿佛硬币在里面挣扎。将左拳打开，硬币竟变成了一把钥匙。

揭秘

1 将钥匙的圆柄藏在硬币下面。

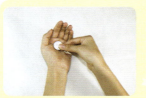
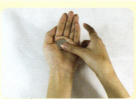

2. 右手拇指和食指捏住硬币和钥匙，拇指遮住钥匙的"牙齿"部分。将硬币和钥匙放入左手。

3. 右手拇指将硬币按在左掌中，食指退出。

钱币魔术

4. 左手握住硬币和钥匙，右手拇指从左手退出。

5. 左拳翻转，拳心朝下。在左拳翻转的一瞬间，小指和无名指握住钥匙，食指和中指略打开，让硬币落在食指和中指上。

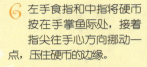

6. 左手食指和中指将硬币按在手掌鱼际处,接着指尖往手心方向挪动一点,压住硬币的边缘。

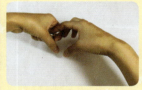

7. 右手食指伸直,其余手指半握。一边对硬币进行"施法",一边用食指在左拳上移动,同时转动左拳。当右手食指和中指移到硬币处时,将硬币夹住并带到右手掌心。

8. 将拳眼打开一点让观众看钥匙的圆柄,观众以为硬币还在手中。右手自然垂下,趁观众看你的左拳之机,右手将硬币塞进口袋。

右手拿着硬币和钥匙放入左手中时,食指尖要与大拇指大约呈90度,这样的姿势便于食指退出;另外注意不要让硬币和钥匙在手中碰响。

11. 硬币溶解

今天JOJO和一帮好朋友去了饭店吃饭,为了调节气氛,JOJO想给大家变个小魔术,于是就说:"你们知道,硬币在水里面经过加热会溶解吗?"大家说:"你就吹吧!"结果还真……

让我们看看到底发生了什么事情?

钱币魔术

一个玻璃杯 一枚硬币 一块手帕 一个打火机

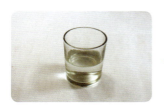

1 拿出一个玻璃杯,然后往杯中加入半杯水备用。

37

2. 用右手隔着手帕捏住一枚硬币。

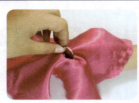

3. 右手将手帕翻过来盖在玻璃杯上,捏硬币的手指松开,使硬币落入水杯,发出"当啷"的响声。

4. 再揭开手帕看看杯子(你这时说杯中的水太少),然后将水杯加满水。

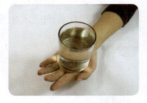

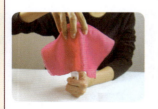

5. 再次用手帕将杯子盖住,并从口袋里拿出一个打火机对杯底加热。

6 加热片刻后,请观众看杯子,观众惊讶地发现硬币已经"溶解"了。(为了表明杯中装的确实是水,而不是能够溶解金属的化学药剂,你可以将这杯水一饮而尽)

钱币魔术

揭秘

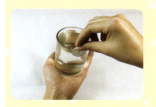

1 为了便于理解,图中去掉了手帕。将硬币投入水杯时,左手将杯子往前倾斜,硬币顺着杯子的外壁落入了手掌之中。

2 左手五指将杯子往上支起一点,悄悄将硬币挪到杯子下面。

3. 请观众再次加水时为了让他亲眼看到硬币还在杯中。由于玻璃杯是透明的,加上杯中有半杯水,从上往下看硬币仿佛就在杯底。

4. 右手握着杯子,左手去口袋里掏打火机,借机将硬币藏入口袋中。

向杯中投硬币的动作要流畅自如,还要使硬币碰击杯子外壁的声音听起来逼真。

12. 猜猜硬币在哪里

今天一大早，NONO就在给我讲星期天去姐姐家的事情，说姐姐家那4岁的小宝宝还真是难哄，给他买吃的、玩的都哄不住，后来没有办法，终于用一个小魔术转移他的注意力，他就再也没有哭闹了。还说他表演了一下午的魔术，直到姐姐回来，他才解放。到底是什么魔术有如此的能耐呢？

道具

四个火柴盒　一根橡皮筋　两枚硬币

表演步骤

1 首先拿起第一个火柴盒，摇一摇没有声音。

钱币魔术

2. 拿起第二个火柴盒摇一摇,听到有硬币的声音。

3. 再拿起第三个火柴盒摇一摇,没声音。随意换一下火柴盒位子,让大家猜一猜哪一个有硬币。(这时候大家怎么猜都不会猜中)

在长袖衣服里放一个火柴盒,盒中放两枚硬币,另外准备三个空的火柴盒。声音是从在袖子里的火柴盒里发出来的。

用手的幅度来控制火柴盒里面的硬币。

13.硬币贬值

听说最近经济不景气,股市一直下跌,房价、车价等也跟着下跌……

大家都在热烈讨论的时候,JOJO说:"是呀,昨天我亲眼看见大钱一下子缩小,变成小钱了。""怎么可能?钱是死的东西,又不是活物,说变就变的呀,要这样还得了!"大家都不信。JOJO说:"真的是这样呀,不信,你们看!"说着说着就拿出了一枚一元硬币要让我们亲眼看看……

钱币魔术

两枚面值不同的硬币

1. 首先向观众借一枚一元硬币来。

2. 将借来的硬币放在右手手掌中。

3. 用另外一只手摩擦一下，硬币就变成一角的了。

揭秘

1. 预先右手偷偷地夹住一枚面值小的硬币，再用右手去拿借来的硬币是为了让观众相信你一开始两手就是空的。但要小心，别让观众看见了手中的那枚硬币。就在你说话的瞬间让硬币换到掌心朝上的左手，左手刚好在腰部的高度。右手掌心朝下，放在离身体大概6寸的位置。

钱币魔术

2. 左手迅速移到掌心朝下的右手正下方,把大面值硬币往右袖口的方向推进。

3. 同时右手要顺着大硬币推进的方向稍微一动,让手中的小硬币掉在左手上。

4. 两手分开后,观众就看到那枚硬币变小了。

① 不要让观众看到你手中的那枚小硬币。

② 熟练之后要做到只用一个微小的动作就能快速把硬币推进袖子。此时两手只是移到了一起,几乎没盖住左手两手就分开了,但硬币已经变了。

14.硬币飞行

看了《哈利波特》的电影,我想大家都希望自己也能拥有魔法吧,特别是小朋友,在家没事儿的时候就骑着家里的扫把,感觉自己也是哈利了,自己也能够飞行~~~

哈哈!笑声从NONO口中传出来。怎么了,难道有什么好事情吗?上去一问,NONO趾高气扬地说:"哈利的扫把有魔法能够飞行是吧,老实告诉你们我这也有个'宝贝',就是我的硬币也能够飞行。"

不是吧?没有听错吧!

一条领带 一块手帕 三枚硬币(其中一枚是向观众借的)

1. 首先向观众借来一枚硬币,让观众隔着手帕捏着这枚硬币。

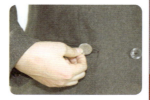

2. 表演者数1、2、3，观众把手拿开，硬币却不翼而飞了。

3. 表演者从口袋里拿出了刚刚向观众借的那枚硬币。

钱币魔术

揭秘

1. 事先将一枚硬币放进领带中。

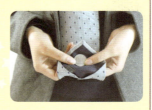

2. 将另一枚硬币放在衣服外侧右边的口袋中。

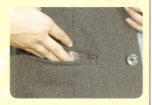

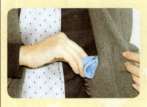
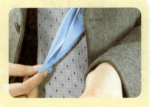

3. 手帕放入衣服内侧左边口袋，随时准备表演。

4. 向观众借一枚硬币，左手去接硬币，右手从口袋中拿出手帕。

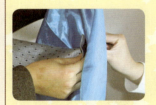

5. 左手捏住手帕上端，同时，右手将领带的前端与手帕捏在一起。因为手帕挡住了观众的视线，所以是不会被察觉的。

6. 请观众捏住手帕里的硬币，显然，观众捏住的是领带里的硬币。因为观众并不清楚手帕有多厚，因此不会感觉有异样。

钱币魔术

7 右手从手帕后面伸出来，同时将留在左手上的观众的硬币，塞进裤子口袋里。

8 双手捏住手帕上面的两端，数"1、2、3"之后，请观众放手。

 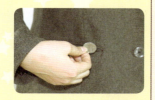

9 展示硬币消失，并让观众检查手帕。

10 从右边的口袋中拿出事先准备好的硬币，还给观众。

提示

①领带越薄越好，最好是丝质的，否则观众会摸不出来硬币。

②这个魔术只能表演给正前方的人看。

15. 硬币穿书

现在是自习时间,好无聊,班上的同学都昏昏欲睡,老师就说:"谁能说个笑话,让大家提提神?"于是小A上去了,效果不怎么好。好朋友们就推荐了JOJO,说他的表演绝对很棒,于是老师就让JOJO给大家表演。

老师原本以为JOJO会表演小品呢,没想到是"硬币穿书"魔术。连老师都惊呆了,下面掌声不断……

一枚硬币　　一本书

1 首先将一枚硬币放在左手中握住。

钱币魔术

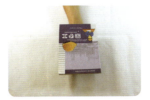

2. 然后请观众把一本书放在你的右手上。

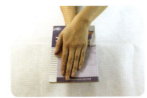

3. 握硬币的左手在书上一拍。

4. 硬币竟然穿过厚厚的书本出现在右手上了。

揭秘

1. 右手拇指在上、食指在下卡住硬币往左手中送。

2. 左手做一个抓的动作，中指把硬币碰落到右手中。

3. 右手握着硬币很自然地指着一本书，请观众拿给你。

4. 把藏有硬币的右手伸到书的下方，伸开手掌接过观众递过来的书，这样硬币就到了书的底下。

提示

右手把硬币带走时，眼睛要始终看着左手，仿佛手中真的握着一枚硬币。

16. 贪财的纸杯

这天JOJO和COCO在看新闻，报道的是贪污事件。JOJO说："现在怎么这么多人贪财呢？就连纸杯也贪。"

什么？纸杯贪财？没有听错吧！

道具

一枚一元硬币　一枚五角硬币　一个纸杯　一块磁铁

表演步骤

1 首先拿出一个纸杯向观众交代一下。

2 把一枚五角硬币和一枚一元硬币投入纸杯。

钱币魔术

3. 把纸杯往桌上一倒，只倒出一枚五角的硬币，一元的硬币却不见出来。接着又倒了几下，一元的硬币仿佛被纸杯吃掉了，还是不见出来。看来这个纸杯真的把大面值的硬币给贪污掉了。

4. 此时你（表现得"很生气"）用手使劲掐纸杯的"脖子"，喝令它把一元的硬币吐出来。

5. 这么折腾一番之后，再把纸杯往下一倒。这一次纸杯也许是"被掐怕了"，居然把那枚一元的硬币"吐"了出来。

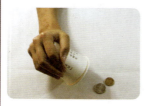

揭秘

钱币魔术

1. 其实你拿纸杯的那只手里藏了一块磁铁。

2. 一元的硬币含铁,会被吸住;而五角的硬币是铜的,不会被吸住。

3. 表演者在招纸杯的"脖子"时,双手假装因用力而摇晃,借机将磁铁放入袖中。由于这个小动作是在摇晃中完成的,因此很难发现。

提示

这个魔术的魅力全在于它的喜剧效果,你可以发挥自己的创作和表演才能。

17. 财运到

最近COCO真是衰运连连，电脑、电话相继弄丢了，于是唉声叹气地说："什么时候霉运才能过去呀？"NONO看见COCO这样，就说："我相信你的运气马上就会来了，而且财运也会来，这样丢的东西就可以重新买回来了。"

真的吗~~~

一张百元钞票　一枚硬币

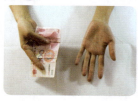

1 首先拿出一张百元纸币。

2 将纸币折成三折。

3. 然后用力一甩，竟然出现了一枚硬币。

钱币魔术

1. 事先把硬币藏在右手中指和无名指的根部。

2. 百元钞票则夹在右手食指和中指之间。

3. 用右手食指和中指夹住钞票的下方。左手拿出百元钞票，翻面展示。

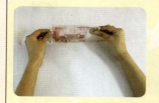
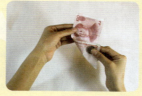

4 用右手拇指推起硬币,右手食指隔着钞票与拇指一起将硬币捏住。

5 用捏硬币的右手把钞票扭动下拉,左手抓起钞票的另一端。

6 假装要扯平钞票上的皱褶,两手靠近又分开把钞票扯一下,同时硬币被迅速换到左手。

7 用左手拇指压住硬币,右手将钞票展开。

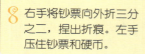

8 右手将钞票向外折三分之二,捏出折痕。左手压住钞票和硬币。

⑨ 右手捏紧硬币,将钞票往外翻转180度,让观众看好没问题。

⑩ 左手把钞票左边三分之一处向外折,钞票折成了三等份。

⑪ 轻轻一甩,硬币就会从钞票内掉出来。

钱币魔术

提示

①上述手法,需要事先反复练习。

②交代钞票两面没有问题的动作,应该流畅,但是不用太快,尽量自然一点。

③硬币尽量选择大一点的,视觉效果会更强烈。

18. 空手出钞

道具

五张十元钞票

1. 首先展示双手，两手空空。

2. 反复交代，左手把右衣袖提起交代右手，是空的。右手把左衣袖提起交代左手，也是空的。

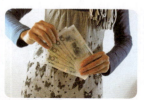

3. 然后向空中一抓，双手慢慢打开，竟然出现一把十元面额的钞票。

揭秘

钱币魔术

1. 找五张面额相同的，比较新且比较挺的钞票，把它们叠整齐，随后把这叠钞票卷成一小卷。卷时尽可能卷得紧些，这样不仅便于携带，而且打开时也会显得平整。

2. 把钞票卷夹在左臂肘弯处，将衣袖的皱纹拉起一点卡住钞票卷，这样即便臂弯稍微活动，钞票卷也不会散开来。

3. 张开右手五个指头，掌心向外交代右手正反两面，为了使观众看得更清楚，左手从右手臂弯处把袖子往上提，以至观众能看到右手袖子里也没有夹带任何东西。这个动作实际是为下一个动作——右手取钱做铺垫。

4. 左手如右手交代动作一样，张开手心，让观众看清楚手里没有东西，同时右手去提左手袖子交代左手袖口里也没有夹带藏掖。

5. 暗中把钞票卷掏出来握在右手掌心，此时右手手背朝观众。

6. 左手向空中一招，与右手合拢。两手拇指将钞票卷推开。右手拿住钞票前半部，左手迅速将卷打开。双手把钞票展成扇形。

提示

表演这个魔术必须穿长袖衣服，西服、毛衣、夹克等质地较厚的衣服最好。

扑克魔术

19.扑克变多

说到打牌,现实中很多人肯定沉迷于其中,并且无法自拔。有时候为了赌博,工作都不做,一天到晚坐在麻将馆里,这可不是件好事儿。其中NONO的叔叔就是赌鬼之一,为了赌牌他们夫妻间没少吵架。这天叔叔家的小孩生日,各亲戚都来了,闲暇之余,大家都用打牌来消遣。NONO想借此机会让叔叔改邪归正,远离赌博。于是拿起扑克牌……

五张纸牌　一把剪刀　一小瓶胶水

1 首先从牌盒里抽出两张扑克牌。翻过来让观众看看两张牌的背面,交代是两张普通的扑克牌。

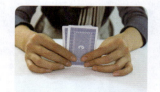

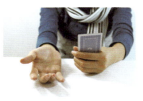

2 然后将两张牌合在一起。

3 慢慢展开,牌一下子变成了很多张。

扑克魔术

揭秘

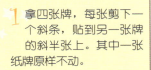

1 拿四张牌,每张剪下一个斜条,贴到另一张牌的斜半张上。其中一张纸牌原样不动。

2 表演前,没有改过的那张牌叠在贴有牌条的牌上,告诉大家这是两张牌。

3 将两牌合拢,牌背对着观众打开,再次告诉大家"这是两张牌"。

4 将两张牌合拢,转成贴有牌条的一头朝上。

5 将牌一点一点捻开,牌就变多了。

表演时,把普通的牌叠放在异形牌上,挡住机关,让观众确认只有两张牌。

20. 快速耍牌

扑克魔术

　　自从上次JOJO在亲戚们面前表演了扑克变多的魔术后，小弟弟、小妹妹们对他很是崇拜，把他当作《赌神》里面的周润发，非要让他给他们表演洗牌。洗牌多帅呀，哈哈！这下JOJO可是了不得了，那么多张的牌，完全被JOJO给掌控住了，JOJO想怎么洗就怎么洗，JOJO今天可是有面子极了，单指翻牌太漂亮了！他的动作，表演时的样子真的是酷毙了~~~

一副扑克牌

1 将一副纸牌牌面朝下在桌上展开成带状。

2. 用左手把底牌及它上面的一部分牌掀起来，食指顶住底牌往右边一推。

3. 第一张牌即向右倒去，接着推动身后一张压一张的牌都向右翻，如行云流水，瞬息之间整副牌就会自动向右翻过来，变成牌面朝上。

21. 听点猜色

我想大家都希望有特异功能吧！JOJO说："我一直都有个功能，特别是在猜牌方面。只要我看见一张牌，就知道他的花色和点数。"此话一出，大家就不相信他了，因为平时都没有看见他打过牌。JOJO说："不信你们可以看看。"

道具

一副纸牌　一个厚牛皮纸信封　一张4平方厘米方块锡纸　一支铅笔

表演步骤

1 拿出一副纸牌（或从观众处借），洗几次后铺放在桌上。

朴克魔术

2. 然后拿出一个牛皮纸信封，开口朝下，用铅笔（相当于魔术棍）在里面搅几下，信封里没东西。

3. 再用左手握信封，信封口朝上，从牌叠上拿一张纸牌，牌面朝观众插进信封中，对观众说："我有特异功能，鼻子能嗅出纸牌的花色，耳朵能听出纸牌的点数，现在试一试。"接着把信封放在鼻尖上嗅一嗅，说"这是梅花牌"；再将信封放在耳朵边听听，说"是5，梅花5"。

4. 此后又连续表演几次，每次都能准确地说出每张纸牌的牌名。

揭秘

表演前将锡纸粘贴在信封口内壁右边。表演时,将信封正面朝观众,把纸牌插进信封口时,纸牌下右边角上的花色点数照到锡纸上,你只要看一眼锡纸便能说出纸牌的花色和点数。

提示

①可用香烟盒中的锡纸,但必须平整无皱纹。

②表演者要自信,整个过程要自然。听牌和嗅牌只是为了迷惑观众,增加演出效果。

22. 吹牌神功

JOJO刚刚表演的听点猜色，大家都知道。原来，他还真的会玩牌。不过，JOJO并没有表演一个就结束，接着说："有特异功能就是好，你们看我还有一绝招呢，就是能让牌变色。"JOJO还真吹上了！

罢了罢了，我们也瞧一瞧、看一看吧~~~

道具

一副扑克牌

表演步骤

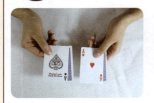

1 手中拿着四张牌，右手上面是黑桃A，左手上面是红心A。

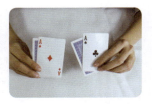

2 右手黑桃的背面是方片A，左手红心的背面是梅花A。

扑克魔术

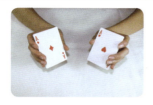

3 将两张红色的A面向观众。

4 再将这两张红A靠在一起，然后吹气"施法"。

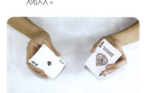

5 "施法"后，两张红色的A竟然全部变成黑色的A了。

揭秘

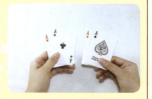

1 先展示手中的四张牌。

2 双手各拿一张红色及黑色的牌。

73

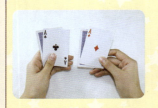

3. 接着,将双手的两张牌背靠背。

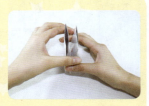

4. 然后把两张红色的A面对面,双手的拇指和食指互相抓住对面的牌。

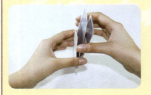

5. 在吹气"施法"的同时将牌抽至另一边。

6. 最后把两张黑色的A面对观众,表示已经把两张红色的A变成黑色的了。

提示

抽牌的时候,速度一定要快。

23. 心灵感应

自从NONO学了魔术以后，还真是情场得意。用各种戏法接近自己暗恋的女生，女生也觉得他们挺有缘分的，因为很多的巧事情都发生在她和NONO之间……NONO知道后，觉得自己的机会来了，于是他决定今天和女生表白。NONO还真有一手，他对女生说："今天我们的命运就让这副牌来决定吧。要是我们都抽中一样的，说明我们有缘分，心灵相通；要是不一样，我们就做好朋友吧。"女生还真答应了。

NONO的一场阴谋会得逞吗？

道具

两副背面颜色不同的纸牌

两人（观众和表演者）各执一副牌，各自从自己的牌中任选一张牌，两人所选的牌花色和点数竟然完全相同。

揭秘

1. 将两副背面颜色不一样的纸牌放在桌面上。

2. 各自洗牌。随便洗就行。

3. 洗完后很自然地看看底牌并记住这张牌。

4. 交换双方的纸牌。

5. 两人各自面向自己展开牌,并任选一张牌放在桌面上。让观众记住自己的牌。你当然也要假装记住了自己的牌。

扑克魔术

6 一起将牌放到桌上,切开,分成两叠。

7 把选的牌放在左边的牌上。记住不能让观众把选的牌放在你记的底牌的那一叠上面。

8 再把另一叠牌压上去。你可以很清楚,其实观众选的牌就在你记的牌的下面。

9 把切牌的动作再做一次。

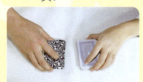

10 完成切牌动作。

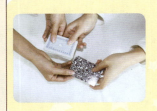

11 交换牌。

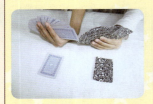

12 告诉观众都把刚才自己选出的牌找出来,你找的是观众的牌,找出的牌都放在桌面上。

13 翻过来发现都是一样的红桃7。

在看底牌的时候,一定不能让观众发现你看底牌这个动作。

24. 快速换牌

这天JOJO陪NONO去接自己的小侄儿，但是小侄儿就是不听话，一直哭，NONO用糖、用玩具哄都不灵。没有办法的情况下，JOJO出马了。只见他掏出了一副牌，变来变去，小侄儿立马安静下来，就连NONO也看得目瞪口呆了！

扑克魔术

一副纸牌

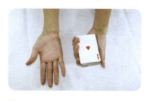

1 先拿出一副纸牌，放在左手，最上面一张牌面是红心A。

2 接着，用右手盖住左手上的红心A。

79

3. 右手离开左手牌面后,红心A竟然变成黑桃A了。

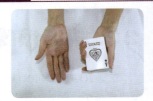

揭秘

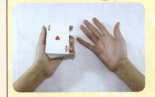

1. 先展示左手牌面,是红心A。

2. 接着,右手四指将红心A往前推。

3. 然后,右手掌心压住黑桃A的牌面。

4. 压住黑桃A的牌面后,将黑桃A往后推。

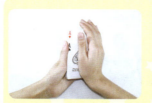
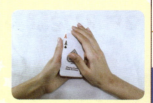

5 接着,利用右手掌心力量,将黑桃A移到红心A的上方。

6 当右手掌心压住牌时,左手食指将红心A往后推。

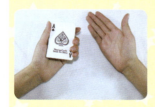

7 最后右手离开牌面,就完成了。

提示

表演过程中,手的摆放要自然。

25. 双龙翻身

最近NONO可是没事都在寝室练魔术,为了自己的幸福,他还真是下了一番功夫。现在NONO在练习关于扑克的魔术,可是弄得乱七八糟。这时候身在一旁的JOJO看不下去了。说:"好吧,我来给你演示一下扑克的玩法,就来个"双龙翻身"怎么样?""双龙是什么意思呀?" NONO迫切地想看看到底是怎么一回事。

道具

一副扑克牌

1 两人(表演者和观众)各自从一半的牌里面抽出一张牌后,把双方选的牌插进自己的半副中。

2. 拿回观众手中半副牌的一半，让这一半的牌和手中的牌，牌面对着牌面。再拿回观众手上剩下的牌，让这些牌和手中的牌，牌背对着牌背。

3. 在整副牌这么乱的情形下，你施展魔法后，所有的牌都恢复朝向同一个方向，除了你和观众选的这两张之外。

扑克魔术

1. 请观众把牌洗乱之后分成两叠，并请观众拿走一叠。

2. 表演者把剩下一叠从桌上拿起来的时候，偷偷地瞄一下底牌。底牌是黑桃A。

3. 请观众把手上的牌再洗一次，挑出一张喜欢的牌，告诉他你自己也会这么做。这时候转身背对着观众做两个动作：第一个动作是把整副牌翻过来，把底牌翻成数字朝下。

4. 第二个动作是从牌里面随便抽出一张牌。（任何一张牌都可以，这一张牌不重要。）

5. 观众也照着做，观众选的是红桃5。两张牌盖着放在桌子上。

6. 把观众的牌拿过来插回整副牌里面，不看牌面。告诉他，请他等一会儿也这么做。

7 事实上观众的牌是插在朝上的牌里面,只有最上面那张黑桃A是盖着当掩护的。

8 观众按照指示,把你的牌插入其他的牌里面,这时候可以请他再把他手上的牌洗乱。

9 请观众把一半的牌还给你,你再把观众给的这一半翻过来,放在手上牌的最下面,他的牌是数字朝上。

10 再要回观众剩下的牌,这时候你把他的牌数字朝上的放在最上面。告诉观众整副牌有正有反,非常的乱。

11. （假装）施个魔法后,把牌展开,竟然所有牌都恢复原状了,只有两张牌朝下。

12. 问观众选的是什么牌,并告诉观众,表演者选的是黑桃A,观众说他选的是红桃5。把这两张牌翻过来,果然正确无误。

提示

注意表演的时候两边不要被人看见,即注意表演者的位置。

26. 空手出牌

这天QQ的心情不是很好,无论别人怎么哄都提不起精神,JOJO见状说道:"上天你赐予我一个礼物吧。"QQ气呼呼地说:"别想了,大白天呢还做梦!"JOJO眨了眨眼:"我不相信,我要再试试,上天请赐予我一份礼物吧!""真的呀!但是,怎么是牌呢……"这时QQ迷惑起来。

扑克魔术

一副纸牌

1 伸出手,掌心面向观众。

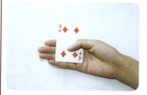

2 手掌轻轻一动,立即变出一张扑克牌。

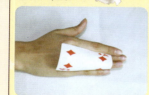
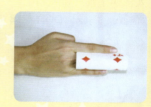

1 可先从四张牌练起,先把牌背过来夹住。

2 用大拇指轻轻拨动牌角,同时无名指与中指渐渐弯曲,接着食指轻轻上抬。

3. 让手背的牌可以顺利移动过来,然后把牌放掉,再依次进行重复的动作。

提示

刚开始练习时会觉得很难,慢慢地就会熟练,可以从少数几张牌练起。

27. 四牌开花

NONO现在可是有一手绝技在身,没事的时候就喜欢拿出来炫耀一番。今天也不例外,这不,他趁着休息的时候对COCO说:"我能给你变朵花出来。""真的吗?好久没有收到花了。""哈哈!等着吧,马上给你变出来。""什么?原来是这个'花'呀!哈哈!"

一副纸牌

1 首先找出四张4放在顶牌的位置(当然你也可以用你喜欢的数字)。

2. 把整副牌翻过来数字朝上开始洗牌。

3. 把牌盒拿出来放在桌上。

4. 各放一张牌在牌盒上。让牌的左侧跟另外一张的右侧突出牌盒约1厘米。

5. 接着上下再放两张牌。一样要让它上面的部分跟另外一张牌底下的部分，突出牌盒约1厘米。

6. 拿一个小瓶压在这四张牌的上面。（用任何够重的东西都可以，只要能压住牌）

扑克魔术

91

7 把手上剩下的牌分成四等份，把它们放在每张牌最边缘突出牌盒的部分。

8 左右也要放。（完成之后是这个样子）

9 将小瓶移开，牌开始翻面。

10 完成之后，四张牌翻开形成很美的画面。

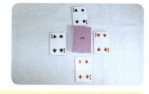

揭秘

在第2步洗牌的时候，不要洗到顶牌的四张4。

28. 扑克变脸

今天上艺术课,讲的是川剧变脸。下课之后NONO对QQ说:"我也会变脸,不过可不是川剧,我变的是扑克。""真的吗?"QQ说,"还真没有看过扑克变脸呢,好想看呀!"于是NONO的扑克变脸就此展开……

道具

一副扑克牌

表演步骤

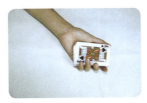

1. 拿起一副牌横握在左手上,让观众看清楚第一张牌。

2. 接着右手在牌前轻轻地晃动几下。

一学就会的100个小魔术 · 便携超值版

3. 第一张牌居然变成另外一张牌了。

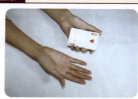

2. 同时左手食指迅速将背面第一张牌推出，扣在右手四指上。

1. 左手握牌时右手在牌前一遮。

3. 而右手四指与掌心稍微弯曲，将这张牌扣住。

4. 再将右手伸到左手面前一晃，迅速将右手中的牌扣在左手牌叠前，轻轻拿开。

29. 自动上升

NONO给QQ表演了扑克变脸后，QQ没有看够，让NONO再给他表演一个。NONO说："好吧，我们都知道气球会自动飞起来，你还知道生活中的什么会飞吗？""蝴蝶、鸟。""错！错！哎呀，我说的不是这种，比如像牌呀、纸片呀！""怎么可能？牌又不是活的，怎么飞？""那我就证明给你看！牌也是会像气球一样慢慢上升。"NONO边说，边准备证明……

道具

两张鬼牌　一个气球　一瓶胶水

表演步骤

在光天化日之下，选出的牌竟然从整副牌里面慢慢地上升，难道说真有魔法？

揭秘

1. 把大约6厘米的长条气球剪成两半，再从中间切开，只需要薄薄的一片。

2 在鬼牌离最上面约一个手指宽的地方涂胶水,之后把长条气球的一头粘在上面。

3 另外一张鬼牌的背面也是约一指宽的位置涂胶水。

4 把另一头的气球粘在上面。等它干后,就可以开始表演了。

5 表演的时候把两张鬼牌放在底牌的位置,粘气球的部分是对着观众的。

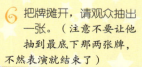

6 把牌摊开,请观众抽出一张。(注意不要让他抽到最底下那两张牌,不然表演就结束了)

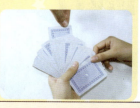

7 观众选到红心6。

8 一半的牌拿掉,跟观众说不要这么多牌来表演。

9 开始做印度洗牌。也就是表演者的右手握着整副牌,左手的拇指、中指、无名指,把上面的牌一小叠一小叠地抓到左手。

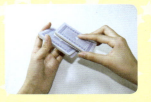

10 抓到约一半的时候,就把剩下在右手的牌盖上去。

扑克魔术

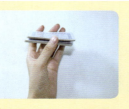
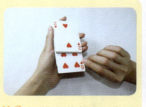

11 两张准备好的鬼牌就在整副牌大约中间的位置。表演者可以很容易地从牌的前方看到它们形成的缝。

12 把观众的红心6拿回插在两张鬼牌的中间,也就是塞进那段气球的中间。会有一点阻力,所以表演者必须用一点力把它往下压。

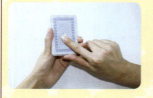

13 表演者的左手食指要按住前方的地方,不要让观众的牌现在就弹出来。

14 捏紧这副牌后把它放回牌盒里面。

15 表演者的两手握着牌盒还有里面的牌。（用一只手做也可以）

扑克魔术

16 慢慢放开手指的压力，气球就会把观众的"红心6"往上推，让它慢慢地上升。上升的快慢是由握紧的程度来控制的。

如果找不到气球，用橡皮筋也可以，但是需要粘紧些。

30. 抓不住的红牌

NONO最近的技术是越来越好了,现在也时不时地给别人一个惊喜。这天他又想逗逗COCO了,说:"COCO,我这有张牌很奇怪,就是怎么抓也抓不住,是不是这张牌有魔法呀?"接着COCO发话了:"怎么可能?只是张牌,又不是兔子什么的,很难抓。在哪里?我帮你抓。""哈哈!上当了你!"NONO心中暗想。

道具

一副扑克牌　一枚曲别针

1. 将五张扑克牌摆成一排,一张红色牌排在最中间。

扑克魔术

2 将五张牌展开成扇形，用一枚曲别针夹住中间的红牌。

3 把曲别针抽走，将五张牌翻过来。

4 请观众将曲别针重新夹住中间那张红牌。

5 观众很自信地夹住了红牌。

6 翻过来一看，曲别针夹住的却是第一张黑牌。

揭秘

1 虽然看上去正面夹住的是红色的牌，但是因为后面有两张牌，所以实际上夹住的是最后一张。

2 将牌翻过来，实际夹住的是第一张。

31. 透视眼

NONO正在和家人打牌,大家都觉得无聊,因为NONO老是输。于是NONO就说:"我怎么感觉我的眼睛能看清楚牌面。""什么?"大家都不相信。"不服气咱们赌一赌吧。"NONO说。

于是赌局开始了……

道具

一副扑克牌

表演步骤

1. 从牌盒中拿出一副牌。

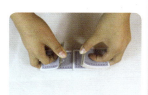

2. 交给观众洗牌。

3. 把观众洗好的牌放回牌盒中,再交给观众检查没有"机关"。

4. 举起观众检查过的装有牌的牌盒,开始"发功"。

5. 说出花色和点数,结果跟牌里面的一模一样。

揭秘

预先记住一幅牌背面的几张,表演的时候把这几张留在牌盒中,其余的牌都拿出来,观众不会注意到少了几张。

提示

表演过程中一定要自然,逼真。

道具魔术

32. 不怕烧的手帕

JOJO的魔术大家都知道,星期天回家,弟弟妹妹们就在家等候,要让JOJO表演魔术给他们看,JOJO也不忍心扫弟弟妹妹们的兴。就说:"好吧,那我就用日常的手帕来给大家表演!你们都知道手帕是很容易燃烧的,但是我这个却不怕烧,不信你们看!"

一个金属制的拇指套筒 一块手帕 一支香烟

1 以左手握拳拿住手帕。

2 手帕中央陷入掌心形成一个"窝"。

3 然后将点燃的香烟插进手帕，企图使手帕燃烧。

4 最后把手帕一挥，香烟消失，而手帕无任何燃烧痕迹。

道具魔术

揭秘

1 拿一条手帕。

2 将套上筒的右手指尖向着观众，然后把手帕的正反面给观众看，这是为了证明手帕本身没有藏东西。

3 两手摊开手帕，然后将右手往左、左手往右移动，使手帕的内侧面向观众。

107

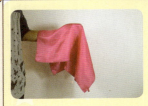

4. 左手轻张，让观众看到手上没有拿东西，然后再握成拳状，右手在其上面盖上手帕。

5. 右手的食指将左手的手帕中央部挤成凹状，位置要在左手的拇指和食指的内部。首先以食指作洞状，其次将拇指插入，将套筒放入手帕内，以左手握住挤入手帕的套筒。

6. 拇指拿出时，瞬间再一次将食指插入。

7. 将点燃的香烟插入手帕的凹处（将点燃的一端插入套筒）。套筒中香烟的烟圈升起，观众所看到的是手帕已经点燃了。

⑧ 继续伸出右手,用大拇指取回套筒(香烟)。

⑩ 右手伸入口袋里的套筒内,并把香烟留在口袋内。

⑨ 在做把香烟再插入一点的动作之时,将套筒暗中套上右手的大拇指。此时首先要用食指使劲地把香烟挤进去,并且在套筒中按熄火星,再把右拇指挤进。

⑪ 右手拉着手帕的一端,慢慢地将手帕往前拉。手帕的凹处消失,香烟不见了,但手帕却没有留下烧痕。

⑫ 用右手将手帕提起,再次证明手帕没有被烧掉。

道具魔术

33. 有毅力的火柴

今天也真奇怪,吃完饭后,JOJO就不停地说卖火柴、卖火柴……大家都在说:"难道他想成为卖火柴的小男孩?"于是大伙儿开始逗JOJO,JOJO不服气,说:"这火柴是有魔力的,他很听我的话,我让它干什么它就干什么。"哦!原来JOJO在卖关子呢!你说他卖的什么关子呢?

道具

一盒火柴

表演步骤

2. 将盒口向下一边进行"施法",一边慢慢抽出火柴盒,抽到头火柴都没有掉下来。

1. 拿出一盒火柴。

3. 然后对手中的火柴说:"放松!"。手中的火柴才纷纷掉下来。

揭秘

道具魔术

1 取一根火柴，截成比火柴盒稍宽的长度，然后将它横放在火柴盒里支撑起来。

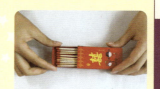

2 一开始让观众看火柴盒内部时，把火柴盒打开至只露出火柴头的位置即可。

3 把火柴盒翻过来的时候，慢慢抽出内盒。这时要轻轻按住里面支撑火柴的两点，火柴就不会掉下来了。

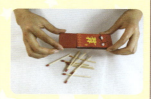

4 当想让火柴掉落时，用手按里面做支撑的火柴，使其脱落。这样，其他的火柴也就随之掉下来了。

34. 手指神功

下课了，身为班长的JOJO对大家说："这次我给大家讲讲在危险情况下逃脱的技巧，特别是女孩子，你们可要注意看了。"什么？JOJO有这么厉害吗？

道具

一根绳子　一块手帕

1. 首先把绳子交给一位观众检查一下，确认绳子是没有弹力的，也没有"机关"。

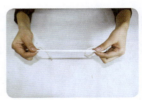

2. 接着让观众伸出双手，拇指并在一起，用绳子将观众的两个大拇指在第一个关节下面紧紧绑住，系上一个扣，再系上一个双耳扣。

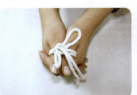

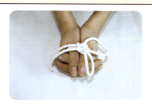

3 请观众试试能否挣脱，可想而知他是无法将拇指抽出，也不能让双手分开的。然后给观众解开绳子，请观众照原样把自己的两个大拇指绑起来。

4 举起你被绑住的手指给观众查看，再用手帕盖在自己的手上。

5 然后数三个数，在倒数最后一个数的时候，就把你的右手拇指伸出来了。

6 正当观众惊奇的时候，再把右手伸进手帕中，接着让观众揭开手帕。这时候发现你的两个大拇指居然依然被绑着，似乎没有动过。观众帮忙解开绳子后发现表演者的手勒得通红，但是绳子似乎没有什么损伤。

揭秘

观众绑着手指的时候,两只手除了大拇指外的手指都互相交握成拳,大拇指并排靠拢。其实这个动作是让并排的大拇指做掩护,右手的食指能伸 在大拇指下面,把绳子拨压下去一点。所以从外表看,两个大拇指被紧紧地绑住了,其实是绑住了三个手指。

提示

①手帕盖住以后,表演者此时把食指抽出来,绳圈松了,拿出或套上右手拇指就是很容易的事情了。

②右手大拇指伸出的时候,需用左手食指撑住圆圈,以免右手拇指伸回来的时候无法立即找到绳圈。

③右手拇指伸回来的时候,右手食指也要伸进绳圈,把绳子拉紧。

35. 绳穿脖子

这天，NONO惹他的女朋友生气了，为了让她消消气，NONO想了个好法子。只见他拿了根绳子，来到女朋友身边，说："我知道你很生气，好吧，你不原谅我，我就自己惩罚自己！"说着便用绳子拴住了自己的脖子。究竟会发生什么样的事情呢？

道具

一根绳子

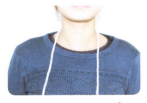

1. 将一根绳子像搭围巾那样搭在脖子上。

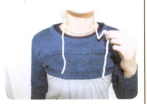

2. 将绳子绕脖子一周。

道具魔术

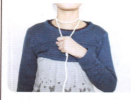

3 然后抓住两个绳头使劲一拉。

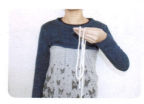

4 绳子竟然从脖子勒了过去,而绳头分明还抓在你手里。

揭秘

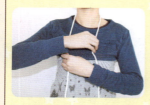

1 将绳子搭在脖子上之后,左边的绳子要比右边的长出十几厘米。右手抓住左边的绳头,左手抓住右边的绳头,右手在左手的上方。

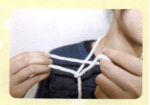

2 右手拿起左边的绳子向颈部的右后方移动,左手将右边的绳子提起,做出向颈部左后方绕的样子。

 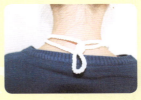

道具魔术

3. 右手虽然在做绕的动作，但实际上只是把绳子的折弯处拉到了脖子右后方，绳头还在身前。左手迅速改变方向，也向颈部的右后方绕去。

4. 左手继续向右后方绕，压住右手上的绳子折弯处。右手落下。左手绕过颈后，绕到左前方。这时绳子看似绕颈一周，实际上是左手绳子的折弯部分压住了右手绳子的折弯部分，一拉就会掉下来。

 提示

　　绳子绕颈的动作要快，任何停滞都会招致观众的怀疑。

36. 预言

JOJO凑到COCO面前说:"最近好奇怪哦,感觉自己有了特异功能似的,几分钟后的事情我能预测到,特别是数字,我刚想到几,那个数字就会立刻在我面前出现,难道我的机会来了?"COCO满脸疑惑,但是马上反应过来,JOJO又要耍把戏了,但是没揭穿他。接着JOJO就开始耍他的把戏了……

道具

十个相同大小的纸片　一支笔

表演步骤

1. 事先在一个纸片上写下一个数字(例如"8"),并把这个纸片藏起来。

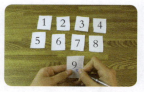

2. 然后拿出另外九个纸片,在上边分别依次写下1~9这九个数字。

道具魔术

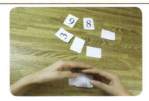

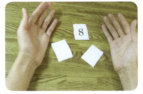

3. 随便请一位观众双手捧着这九个纸片,摇晃几下之后,丢在桌子上。数字朝下的便拿走,朝上的留在桌子上。

4. 按照这个规则一直丢纸片,直到剩下最后一个数字"8"了。向观众说:"这些纸片都是你自己丢的,我不可能捣鬼,也不可能预测得到,对吧?"观众回答"是。"

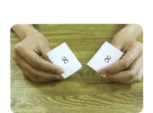

5. 接着你取出刚才写过数字的纸片,打开一看,上边赫然写着"8"。

揭秘

1. 趁观众没注意的时候,提前在其中一个纸片上写下"8"。然后装作若无其事的样子,随时可以开始表演。

2 再混入其他的纸片中。（为了防止大家怀疑你调包，也可以放在桌子上，在众目睽睽下接受监督）。

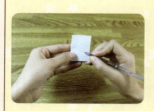

3 拿起一个纸片，写上"1"，第二个写上"2"……拿起刚才已经写有"8"的纸片，在反面也写上"8"，就是说这个纸片两面都写上了"8"，但是观众们都不知道。依次在其他的纸片上写下剩余的数字就可以了。

4 将纸片交给观众，请他摇晃之后丢在桌上。数字朝上的留着，其余的拿走。

5 重复上面的动作,最后会只剩下"8"号纸片。

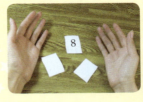

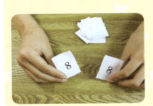

6 可以请观众自己打开预言的纸片,以显示"预言"正确。

道具魔术

提示

①不要让观众发现之前的准备哦!如果你表演得好,他们会很吃惊的!

②预测的纸片不一定非用"8"号,换成任何一个数字都可以。

37. 神奇的手帕

NONO和一帮同学在餐厅等MM呢。但是为了不让大家等得无聊,他在想怎么打发这段时间。就在他低头的一瞬间,看见了餐桌上的手帕。NONO暗笑了一下,对大家说:"我将会给你们一个惊喜!"

颜色不同的两块薄手帕　一条橡皮筋

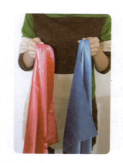

1. 两手各拿一块颜色不同的手帕,以证明两条手帕本来是分开的。

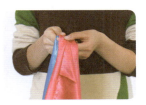
2. 然后将左手的手帕交到右手一起拿着。

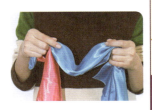
3. 接着用左手提起其中一块手帕。

4. 再突然松开右手，两块手帕已经连在一起了。

揭秘

1. 开始表演时，在右手的食指跟中指上套上橡皮筋。

道具魔术

2. 当将两条手帕一起拿着的时候,把大拇指也伸进橡皮筋里,在张开的同时,快速地把两块手帕的角塞进橡皮筋里,然后固定住。当它们掉下来时看起来就像被打了结一般。

提示

①尽量在离观众比较远的地方表演这个魔术,避免让观众发现你手中的橡皮筋。

②橡皮筋的颜色最好与其中一块手帕颜色相同。

38. 魔力铅笔

下课了，大家在一起耍闹。突然，QQ说："谁电到我了！好痛。"哦，原来是因为天气干燥，大家的衣服都开始有静电了。JOJO这时候为了调解气氛，说："既然你们都认为静电这么厉害，实话告诉你们，其实我双手摩擦也能制造静电，你们信不？"大家都不理他，JOJO又说："不信，你们给我拿两支铅笔。"还真有人给了他两支铅笔！看JOJO怎么圆他的谎……

道具

两支铅笔

表演步骤

1. 将两支铅笔十字交叉摆放在桌上。

2. 然后双手摩擦，将摩擦后的双手在铅笔上移动进行"施法"。

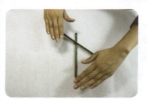

3 铅笔旋转了!

揭秘

在移动双手的同时，因为观众的视线在铅笔上，这时悄悄地向上方铅笔左侧呼气。慢慢将气朝铅笔左侧呼出，上方铅笔即会慢慢地顺时针旋转。因为有双手的动作，观众会认定笔的旋转是透过双手产生移动的。

提示

①利用嘴巴和双手制造旋转的效果。如何将观众的视线移至铅笔上特别重要。所以，在表演时一定要记住提醒观众将会以双手产生的静电移动铅笔，那么观众便会很自然地把视线集中在双手及铅笔上。

②吹气时应慢慢地呼出，不能发出任何声音，否则将会很容易被观众识破。

39. 来去无踪的香烟

终于到星期天了，NONO回到家，看见爸爸在一旁看报纸。很久都没有和爸爸聊聊了！为了拉近父子间的距离，NONO眨了眨眼："好吧，就用爸爸最爱的香烟下手吧！"

道具

一根香烟

表演步骤

1. 首先请出一位观众，并故作惊喜地与观众进行拥抱。

2. "请你抽支烟。"你说，并在观众面前张开双手，可是手上什么也没有。

3 再将双手合拢，十指相对。

4 然后双手慢慢分开，一根香烟出现在手中。

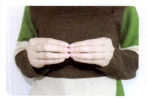

5 此时你双手拿着香烟，恭恭敬敬地递给观众。

6 观众刚要接香烟，你的十指又恢复相对的姿势。

7 再次张开双手，香烟不见了。

8 摊开双手，向观众展示正反两面，香烟真的已经消失得无影无踪了。

揭秘

这个魔术的手法可以分为两个部分,即香烟的出现和消失。

先看看香烟的出现。

1 事先把一根香烟插在左袖口里。

2 抱拳时左手在前、右手在后,右手捏住袖口里的香烟。

3 右手将香烟抽出来,右手拇指将香烟按在左手大拇指后面,然后张开双手。

4 双手五指合拢,右手捏住香烟,左手拇指翻上来,盖住香烟。

5 右手将香烟抽出。

再来看看香烟是怎么消失的。

6 左手拇指绕到香烟前面,双手逐渐对拢,让香烟位于左手拇指的外侧。

7 右手拇指将香烟按在左手拇指的背面,张开双手,表示香烟已经不在手上。

8 抱拳,右手将香烟塞进左袖,右手中指再将它顶到深处。

提 示

这个魔术要不断练习,表演时节奏要快,让香烟在你手中忽隐忽现,令观众目不暇接。

40. 魔法烟灰

　　JOJO在爸爸面前表演了来去无踪的香烟之后,把爸爸乐得不得了。当然要继续玩下去~~~

　　JOJO对爸爸说:"烟灰我们也要充分利用,不信你看好了!"

　　另外一场魔法开始了……

道具

一根香烟　一只打火机　一点儿烟灰

表演步骤

1. 请观众把手伸出来,握拳。

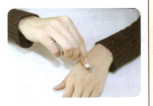

2. 点燃一根香烟,吸了几口之后,将烟灰弹在自己的手背上。

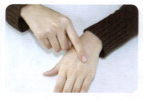

3 食指在手背上轻轻摩擦几下。

4 将手翻过来,手心上出现了烟灰。

5 观众并不感到惊奇,因为你完全可能事先在手心抹一点儿烟灰。这时请观众打开握拳的手,观众惊讶地发现自己的手心也出现了烟灰。

揭秘

1 表演前在自己的左手心抹一点儿烟灰。然后在右手食指上蘸一些烟灰。

道具魔术

2. 请观众伸出手之前,你先伸出左手示范一下,左手掌心朝下,手放低一点儿。有了你的示范,观众伸手的位置肯定也会偏低,这时就可以顺理成章地用蘸有烟灰的手指碰一下观众的手心,请观众把手抬高一点儿。由于烟灰很轻,观众不会发觉自己的手心蘸上了烟灰。

提示

碰观众的手心时动作要轻,接下来的表演要拖长一点儿,以使观众淡忘这一细节。请观众握住拳头之后才开始拿出香烟来点燃,这样就会给观众一种心理暗示:烟灰是在你点燃香烟之后产生的。

41. 穿越手指的橡皮筋

NONO等着MM去逛街,可是MM对自己的形象很在意,但在这个特别的时刻,又不能花费太多时间。NONO看出了MM的心思,就对MM说:"我也会扎头发,你给我几个橡皮筋,绝对让你满意。"MM狠狠看了NONO一眼,偏不给他,但NONO又偏要拿,就说:"不信,我给你变个好看的。"说着说着就开始行动了……

道具

红色、黄色、绿色橡皮筋各两根

1. 从口袋拿出三根不同颜色的橡皮筋,请对方检查后套在大拇指上。

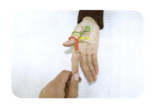

2. 让对方捏住你的食指，请他随意选出一个颜色。

3. 让观众闭上眼睛并且数"1"，同时将观众所选的橡皮筋拿出来，放到一边去。

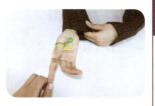

4. 当你数"2"的同时将袖子拉起。你数"3"，同时将手臂上与观众指定的同色橡皮筋拉到食指上。再将袖子拉回原处。

5. 请观众睁开眼睛，结果橡皮筋真的穿过了手指。

揭秘

1. 事先将红、黄、绿三根橡皮筋套在手臂上,再用外套的袖子遮住。

2. 另外三根橡皮筋放入口袋,随时可以表演。

提示

这个魔术一般只能在两个人的情况下表演,如果在很多人面前表演,表演者就需要旁观者的配合,配合得好,也是很有意思的。

42. 警察与小偷

大家都在回忆小时候爱玩的游戏，很多人都说到了"警察抓小偷"，JOJO见状："哈哈，显现的机会又来了！"于是说："今天我们也玩'警察抓小偷'吧，不过，这次可不是以前的游戏了，今天我发明了一个可以只用我们的手来完成的游戏。"大家一脸疑惑，可是JOJO都迫不及待地开始表演了……

道具魔术

道具

七个同样大小的纸团

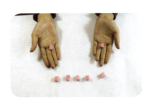

1 桌上放着五个纸团，排成一排，你要首先说明这代表五袋现金。双手各拿一个纸团，代表两个小偷。

2. 这时,你说:"一个小偷拿了一袋现金,另外一个小偷也拿了一袋,接着这个小偷也……"说话的同时,左手先拿最左边的纸团,接着换右手拿最右边的纸团,再来换左手……如此左右手轮流拿取前面的纸团。注意"左手"要先拿。

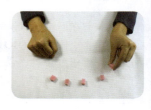

3. 接着说:"这时候警钟响起,小偷又将现金放回。"此时从"右手"开始,将手中的纸团一一轮流放回。这时右手应该是空的,而左手应该有两个纸团。

4. 然后再说:"小偷一见警察还没来,又开始轮流偷取现金。"将桌上的纸团再度轮流取回。同样地,"左手"要先拿。

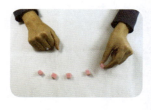

5 又说:"最后警察还是来了,找回了所有的现金。"(打开左手)。"而两名小偷遭到了逮捕。"(打开右手)。

提示

①只要在说话的同时配合拿纸团的顺序,效果就会很好。左右手拿纸团的顺序千万不能弄错。不要让对方有时间及心思去数你的双手各有多少纸团。

②不一定要用纸团。硬币、棋子、花生、糖果等都可以拿来当道具使用。

③你可加上自己的故事,让表演更生动。

43. 神奇的别针

NONO看着发呆的COCO，突然想捉弄他一下，于是，就跳到COCO的面前说："凭我的直觉，我知道，那口袋里面有个别针，而且那个别针有魔力。"COCO说："怎么可能，我都很久没有接触过别针了。"NONO让他摸摸自己的口袋，果然出现了一个别针。于是NONO的表演计划开始了……

两个别针

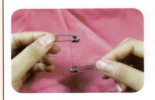

1. 两手分别拿着一个别针，给观众看。

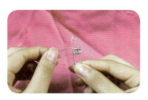

2 将右手的别针从右侧套进左手的别针中。

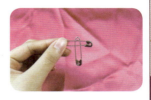

3 放开右手,两个别针看起来只是挂在一起而已。

道具魔术

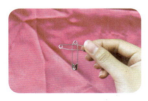

4 将别针交到右手拿着。

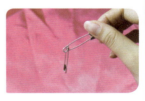

5 右手将别针往下倾斜,两个别针就会瞬间连接在一起。

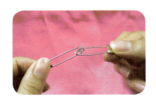

6 左右一拉,别针真的套在一起了。

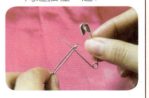

7 将其中一个别针打开。

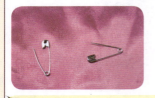

8. 就可以丢给观众检查了。

揭秘

1. 先来做准备工作。将其中一个别针打开。

2. 并且将它向反方向弯曲。

3. 最后将别针调整成原有的状态,针尖的部分隐藏在后面。

4. 从前面看起来是这个样子。

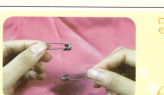

5 然后展示给观众看。

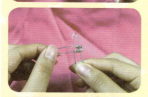

6 将右手的别针从右侧套进左手的别针中,此时暗中将右手的别针套进左手别针的缝隙中。在观众看来,并不会发现两个别针已经套在一起了。

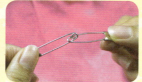

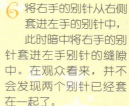

道具魔术

7 观众惊讶的时候,偷偷将右手的拇指往前轻轻一推,针头就会套回去。

8 打开的同时将别针拉开30度。

将别针套在一起之后,就可以直接打开交给观众检查了。套进之后你还可以神奇地将它们分离,只要将以上的步骤倒过来做就可以了。

44. 取不走的戒指

这天NONO为了纪念他和MM的相恋,就买了对戒指,为了让MM感到惊喜,NONO想了又想,怎样能把戒指送给MM呢?突然他想到了一个办法。

让我们一起看看是什么样的方法?说不定你以后也需要呢,哈哈~~~

道具

一枚戒指

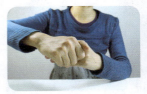

2 展示过后将其取下。

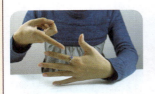

1 将一枚戒指戴在左手食指上。

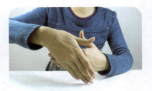

3 进行"施法"。

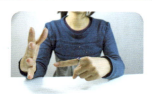

4. 然后右手一挥，戒指又神秘地出现在左手食指上了。

道具魔术

揭秘

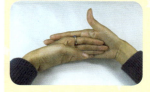

1. 取一个戒指戴在左手食指上，右手盖住戒指和手指。

2. 神秘地换出中指。

3. 右手做抽戒指的样子，观众看到手指上没有戒指了。（注意角度，不能让观众看到戒指）

4. 右手做向上抛戒指状，并迅速换出食指，戒指又戴上去了。

45. 公交卡绳穿透手指

现在我们都喜欢把各种东西都装饰得漂漂亮亮，甚至连公交卡也不放过，给它穿上漂亮的"外衣"，再弄个漂亮的绳子。今天COCO又换了公交卡绳，JOJO看到了，又忍不住想逗逗COCO了……

一副带有挂绳的公交卡

1. 将脖子上戴的公交卡连同挂绳一起摘下。然后把公交卡的绳圈套进自己的右手中指。

2. 将公交卡往上拉到一定程度并问观众："这样就行了吧？"

3 绳圈挣脱了手指。

4 再度把绳子套进手指,让观众帮忙抓住公交卡,绳圈套进右手手指里。

5 左手盖在右手手指上。

6 在观众用力往上拉之后,绳圈快速脱离了表演者的手。

7 再看表演者的手呢,毫发无损!

道具魔术

揭秘

1. 先将公交卡绳圈穿入你的中指,请观众握住公交卡向上提。询问观众如何使绳圈脱离手指。由于向上拉扯的缘故,因此绳圈将会带动着中指,使中指翘起。

2. 由于中指前方没有任何阻碍物,所以当中指被拉至一定高度时,绳圈便会脱离手指。

3. 接着开始进行第二阶段的表演。中指重新套入绳圈,建议从绳圈高处套入后再往下移到离绳圈底部剩约4厘米的距离。这时必须以手背来遮掩这多出4厘米的绳圈。

4. 紧接着中指快速弯曲,伸入绳圈内。

5. 当中指伸入绳圈后,右手马上做出握拳状。

道具魔术

6 拳头翻正，左手持公交卡往上拉，告知观众手指已完全穿入绳圈内。在视觉上的确会犹如手指套入绳圈中。

7 右手拳头平放于桌上，请观众帮忙向上拉着公交卡。

8 左手首先迅速移至右手拳头上，而右手拳头在当左手手掌靠近时，立刻五指伸直并夹紧绳圈。

9 左手手掌盖在右手手指上，而公交卡绳则可夹在左手虎口或中指和食指之间。

⑩ 最后请观众将公交卡往上用力一拉,绳圈就会脱离手指了。

⑪ 绳圈脱离后,秀一下安然无恙的手指。

提示

①在第二阶段中指套入绳圈后往下移动时,记住手背朝向观众,当然这移动再加上中指弯曲伸入绳圈的速度要够快,拖拖拉拉会很容易被怀疑在动手脚。这个步骤一定要反复练习,直到相当熟练。

②在最后右手五指张开时,其中四指一定要夹得非常紧,否则绳圈很容易就脱离了手指。左手手背要适当地做掩护。

46. 绳子长短变一样

这天，JOJO的弟弟和妹妹在玩绳子游戏，可是弟弟输了，要赖皮，妹妹又不让，俩人就吵起来了。JOJO见状，就想了一个办法，于是进房间拿了三根绳子出来，对弟弟和妹妹说："你们看，这几根绳子会发生什么样的事情？你们要仔细看了！"

道具魔术

道 具

三根长短不一的绳子

 表演步骤

1. 将三根长短不一的绳子展示给周围的观众看，还可以让他们拿到手上检查。

2. 然后将绳子揉搓在一起。

3. 再次展示给观众看时，三根绳子奇迹般变得一样长了。

揭秘

这三根绳子不是随便的长长短短，它们是有关系的：最短的绳子+最长的绳子＝中等长度的绳子×2。所以，在揉搓绳子的过程中，要把最长的绳子和最短的绳子套在一起，看起来就与中间那根一样长了。

提 示

套在一起的那两段绳子的交叉位置要用手捏住，不然就会穿帮。

47. 纸巾复原

　　JOJO为了哄弟弟妹妹，每次都要给他们表演不同的魔术，因此JOJO在小孩子当中的人气也最旺了。这天，妹妹正在哭，不但不擦眼泪，还把纸巾撕得乱七八糟的。于是JOJO为了安慰她，一个神奇的魔术又上演了……

道具魔术

道具

一盒纸巾

 表演步骤

1. 拿出一张纸巾。

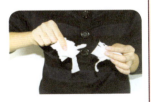

2. 把纸巾撕成碎片。

3 放在手里揉揉之后。

4 打开纸巾,纸巾复原了。再装作不小心掉下手中的纸团。捡起打开,又是一张完好的纸巾。

揭秘

1 拿起两张纸巾,揉成小球。

2 藏在左手中,一个在上面,一个在下面。

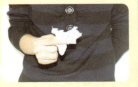

道具魔术

3 将纸巾展示给观众看，注意手中的小纸团不要露出来。

4 把纸巾撕成一堆碎片。

5 将所有的碎纸拿在右手指尖，展示给观众看。（注意手中的小纸团不要露出来）

6 然后开始揉搓，同时用单手慢慢地将撕碎的纸巾揉成小纸团，再跟藏在手里的纸团互换位置，注意是上面的。

7 将眼前的纸团打开，纸巾已经恢复了。

⑧ 同时装作不小心掉下手中预先藏好的另一个纸团。撕碎的纸团还在手上。

⑨ 在手捡起掉落的纸团的时候，右手顺势将复原的纸巾和撕成碎片的纸巾一并塞进口袋里面。将这个小纸团打开，这也是一张完整的纸巾。

藏在手中的小纸团一定不要露出来。

48. 穿越汤匙的戒指

JOJO和好朋友们在餐厅聚会,JOJO看到MM手上带了枚戒指,就想捉弄她一下,于是他对MM说:"咦,戴了新戒指啊,很漂亮呀!但是我看着这个戒指感觉它能伸缩。"MM回答JOJO说这是不可能的事情,因为是金的。JOJO说:"不信,你给我看看。"MM就把戒指给了JOJO。让我们一起看看JOJO的回答吧……

道具魔术

道具

一个汤匙　一枚戒指

1 跟对方借戒指。

2 说道:"一般的戒指只能够从汤匙的上方套入对吧?"

3 继续说:"但是1—2—3!怎么回事?你的戒指竟然可以从底部套进去。"

揭秘

1 右手用小指及无名指夹着汤匙,再将戒指从上方套入,停留在右手的上方。

2 接着左手挡在戒指前,假装要拿起戒指,但同时借助右手的掩护,戒指顺着汤匙柄滑入右手中(戒指进入右手的瞬间,要确认左手已经完全挡住)。

3 举起左手,对方以为戒指在左手中。

道具魔术

4 快速地将左手手掌从汤匙底部向上拍,同时右手放松,让戒指滑落至汤匙底部(在这一瞬间,对方是绝对无法察觉戒指从上面掉下来还是从下面穿进去的)。

一定要对着镜子练习,观察真的将戒指拿起的动作,尽量让假动作看起来像真的,这是非常重要的。

49. 红变黑

JOJO这天在陪弟弟妹妹玩耍,看他们表现很好,于是就请他们吃冰糕。好吃的冰糕吃完了,冰糕棍直接扔掉挺可惜的,于是他想到了一个办法,想再给弟弟妹妹来个惊喜……

道具

红彩笔　黑彩笔　冰糕棍

1 首先向观众展示被涂上红色条纹的冰糕棍。

2 接着另一只手沿着冰糕棍的一端向另一端"发功"。

3 看！冰糕棍已经变成黑色的条纹了。

道具魔术

揭秘

其实，冰糕棍两面都被涂上了条纹，一面是黑色，一面是红色。在"发功"过程中，由于一手挡住了冰糕棍，趁机迅速将冰糕棍翻到另一面就可以了。

提示

①这个魔术原理很简单，但是效果会非常棒。你可以随身携带这根冰糕棍，寻找合适的时机，进行表演。

②表演时，冰糕棍不要一下子翻转过来，用一只手挡着然后慢慢滑过去，一点点露出新变出来的颜色，会更神秘。

50. 不可思议的纸袋提绳

阳光灿烂,NONO和MM去逛街,收获不少,贴心的NONO为了解除大家的疲劳,眼珠转了转,于是对MM说:"我最近有一个我自己都解释不了的问题,你能给我看看吗?"MM欣然答应了。只见NONO动了动手,什么?怎么会这样……

道具

有提绳的纸袋一个

1 表演者向观众借一个纸袋。然后拉起提绳部分。

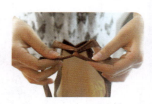

2 快速将两根绳套在一起。结果不可思议的现象出现了:两根提绳竟然连起来了。

揭秘

道具魔术

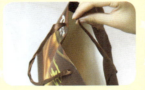
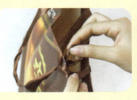

1. 如图所示，抓起一边的提绳。将绳塞入纸袋的小洞里。

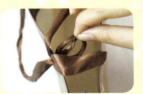
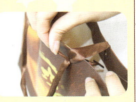

2. 将绳拉出来。再将另外一边提绳的这一端也拉出来。

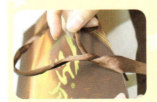

3. 让它穿过这个圈圈。

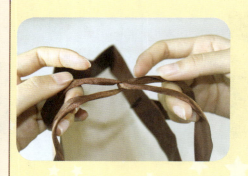

4 再从外侧将刚才塞入的圈圈拉出来。

5 绳就连在一起了。

提示

整个进行的过程中,你也可以用布盖住,不让观众看见。或者就像上面那样,在观众面前表演,效果也一样很棒,试试看就知道了。

51. 名片也能生钱

JOJO对NONO说:"你听说过名片也能生钱吗?好像只要你运气好,还真的能生出来。我好像真的运气来了,因为我的名片真生钱了。"NONO一脸疑惑,拿出自己的名片……

一沓名片　一枚硬币

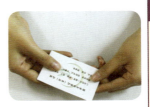

2 把两张名片合在一起。

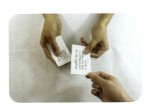

1 首先找观众要两张名片。

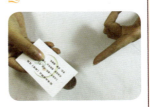

3 左手离开并对名片"施法",名片竟然生出硬币了。

揭秘

1. 先将硬币藏在右手中指及无名指的指根部。

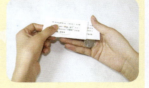

2. 左手拿着两张名片,盖在右手上,此时硬币藏在名片下面。

3. 左手拿起其中一张,两手都用拇指及食指捏住名片(右手的名片下面有硬币)。左手将名片翻转过来,显示另一面没有问题。

4. 左右手自然地靠近。在名片下面的右手手指将硬币推向左边,左手再将硬币往左拉。硬币会暗中移至左手的名片下面,双手再分开。

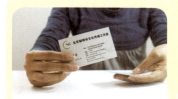

5 接着,换右手将名片翻转过来。

6 将两张名片重叠,硬币夹在中间。让硬币从名片中滑落出来。

名片翻转的速度必须流畅,不需要太快,自然最重要。硬币越大越好。

52. 空袋里惊现可乐

这天是QQ的生日，为了给她一个惊喜，JOJO可是计划了很久的。到了送礼物的环节，JOJO说："我的礼物就在这个袋子里，你自己猜。"究竟是什么礼物呢？

道具

一个纸袋　一小瓶可乐

表演步骤

1. 首先对观众说："我带来一个礼物，就放在纸袋里，大家猜猜是什么东西？"观众猜想："能够折得这么扁，大概是纸片吧。"

2. 你说"不是，让我拿给大家看。"

3. 说着从纸袋中拿出了一瓶可乐。

揭秘

道具魔术

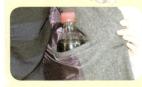

1 在纸袋的一面距离开口处约15厘米处割一个手臂足以伸进去的开口。将可乐口朝上插在上衣内侧的口袋里。

2 外套将其遮住,从外面看什么也没有。

3 将纸袋折扁,放进右侧的口袋中或者手上。先向观众展示折得扁扁的纸袋。

4 将纸袋打开。(注意开口最好朝向自己)

5 左手拿住纸袋的底部,右手从上面伸进去,要让观众看清楚手的确是伸进了纸袋中。

6. 右手从纸袋后面的开口伸出,抓住外套中瓶子的瓶口,拉出。

7. 当瓶子完全从外套中脱离后,身体远离双手,瓶子仍然藏在袋子后面。

8. 将瓶子从纸袋中拿出。

提示

①注意第8步,是身体远离双手,而不是双手远离身体,动的是身体。

②纸袋与瓶子的大小,要经过挑选,多试几种,找出最佳组合。

③从手伸进纸袋到将瓶子拿出,动作必须一气呵成,不要停顿。

53. 糖不见了

NONO最近特爱吃甜食，特别是糖。这天他看见COCO买了好大一盒糖，特别眼馋，就去找COCO，可是COCO没有给他，因为他知道NONO最近吃得太多了。NONO只好灰溜溜地走了，过了一会儿，又高兴地跑过来，对COCO说："我给你变个关于巧克力的魔术，觉得好你就把糖给我。"让我们看看NONO到底能不能吃到COCO的糖吧！

一块糖

1. 伸出手，向观众展示手里什么也没有。

2. 然后告诉观众你要把这颗糖放在左手拳眼里。

3 接着右手在左拳上拍几下,再往外一挥,说道:"消失吧!"

4 打开左拳,糖真的不见了。

揭秘

右手在拍打左手时,左手移近桌边沿,手底部松开,糖就掉在腿上了(这一般要坐着表演)。

提示

你也可以在表演前,弄个带屉子的桌子,将桌子的抽屉拉出一点儿,铺上海绵,这样糖掉下去就不会有响声了。而且表演者还能来回走动。

54. 丝巾穿透术

COCO想给QQ一个惊喜,于是就说要去买一条漂亮的丝巾。QQ说她有,可以用她的。COCO嘿嘿地笑了,说:"既然这样,那我就不客气了。"COCO难道是想绑架吗?

道具魔术

道具

一条丝巾

表演步骤

2. 将丝巾绕过观众的右手手腕,并将其手腕绑起来。

1. 向观众展示丝巾,说明丝巾没有问题。

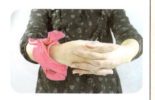

3. 请观众把双手的十指紧扣。

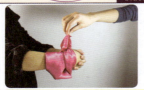

4. 捏住丝巾绑结处轻轻一拉，丝巾便能穿过手腕，且丝巾还是绑住的。

揭秘

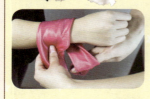

1. 用丝巾绑住观众的手腕时，首先将右手食指连同丝巾放在观众手腕下。食指稍微凸出。

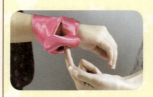

2. 用左手把丝巾的一端拉上来，与另一端打结。

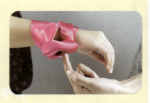

3. 此时虽然丝巾绑在了手腕上，但是只要一拉凸出的部位，丝巾就能脱离手腕。

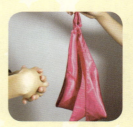

4. 脱离后丝巾上的结却仍然存在。

55. 会生宝宝的火柴盒

NONO去JOJO家玩,看到JOJO的家里很热闹,又有很多小朋友,爱小孩的NONO不断地哄孩子们开心,现在NONO又控制不住他的魔术瘾了,特别是看到这些天真的孩子们。NONO就说:"大家都知道,一般火柴是不能生出小宝宝的,但是我这有几个特别的火柴,他们能生出属于自己的宝宝,大家想看吗?"那当然要看啦~~~

道具魔术

道具

四根火柴　一个火柴盒

2. 把火柴盒关闭,并且左右摇动。

1. 向观众展示火柴盒,盒中只有三根火柴。

3. 再打开时,火柴盒里面竟然多了一根火柴。

揭秘

1. 表演时，准备四根火柴和一个火柴盒。

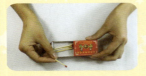

2. 取出一根火柴，再将盒子放回盒套里。

3. 一根火柴从火柴盒后面插入一半。

4. 将火柴盒拉开，到看不到第四根火柴为止。

5. 把火柴盒关闭，并且左右摇动。

6. 在摇动时，第四根火柴自然而然就会掉入盒中了。

56. 酒杯失踪

NONO去了JOJO家,当然JOJO的父母就热情地招待他了,为了表示感谢,NONO在喝完饮料的时候说:"很高兴来这里,所以为了表达我的喜悦,给大家看一下我的秘密武器。让我这喝完的杯子消失。"

道具魔术

道具

一个玻璃杯 一块手帕 一张白色卡片 一支笔 一把剪刀

表演步骤

1. 拿出一个玻璃杯。

2. 用手帕盖住杯子并把它举在桌上,让所有的人都能看到它。

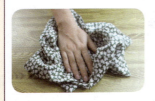

3 突然用力敲打一下玻璃杯,杯子就消失了。

揭秘

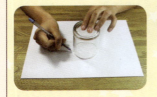

1 首先将玻璃杯倒置在一块白色的卡片上。用铅笔沿着玻璃杯的边缘画出它的轮廓。

2 用一把很锋利的剪刀剪出你刚刚画出的那个圆片。用双面胶将圆片固定在你的手帕下面。这样就准备好了一块特别的手帕。

3 拿出你的手帕(确保你将圆片藏在里面),然后把它盖在玻璃杯的上面。确保圆片的边缘和杯嘴吻合在一起。

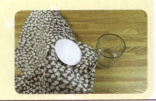

4. 将手帕和玻璃杯一起拿起来,在杯嘴的位置将他们一起举着。

5. 当你提起杯子时,使它慢慢地靠近你并使其越过桌子的边缘,要确保手帕的边缘垂到桌子的下面。轻轻地松开玻璃杯让它落入另一只手中,然后把它小心地放在大腿上。

6. 将手帕再次提到空中。圆片保持了杯子的形状,因此"证实"它仍然在那里。将手帕向桌子上摔去,玻璃杯不见了。

提示

练习把握悄悄放下杯子的火候,使这一过程看起来自然,这是很重要的。并且你不用任何摸索,就能把杯子藏在你的大腿上。或者在正式表演时,可以先悄悄地把一个小袋子固定在桌子的边缘,使玻璃杯掉入其中而不是你的大腿上。

道具魔术

57. 丝巾穿过杯底

COCO给QQ表演完后，QQ说："不错嘛。"听到这话，COCO就说："呵呵，那我给你来个更绝的吧！哈哈，究竟是什么呢？

道具

一个玻璃杯　两条不同颜色的丝巾　一根橡皮筋

1. 拿出玻璃杯，让观众检查，杯子没有问题。

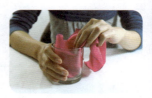

2. 右手拿杯子，左手把一条丝巾放进杯中。

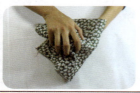

3. 再用另一条丝巾盖在上面。

道具魔术

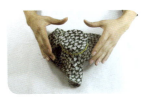

4 用橡皮筋固定住杯口。

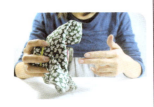

5 右手拿起杯子,左手对杯子进行"施法"。

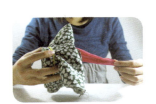

6 左手慢慢地将杯内的丝巾从"杯底"抽了出来。

 揭秘

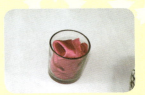

1 在把丝巾放入杯子时丝巾一角放在杯口处。

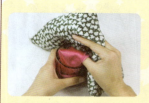

2. 做第3步盖上杯子的同时偷偷地用右手的拇指勾住丝巾的一个角,使之留在杯子的外面。

3. 用橡皮筋固定好(杯里的丝巾角必须露出来)。

4. 在进行"施法"时,用左手的拇指和食指把丝巾从杯侧面拉出来。由于有另外一条丝巾遮挡着,观众看起来就像是你从杯底拽出来的一样。

提示

在拽出丝巾时要迅速,表演要一气呵成。

58. 消失的手表

JOJO对NONO说:"借别人的东西一定要还,可是现在有些人不仅不还,还当面偷走。""谁会这么大胆,光天化日之下还敢偷。"NONO不相信。于是JOJO就说:"给你看个现场表演。"

道具魔术

道具

一块手帕 一块手表

表演步骤

2 右手托起手帕,把手表放在上面。

1 向观众借一块手表,表带扣住。

3 再将手帕和手表一起翻转过来,让手帕在上,手表在下。并请观众将手伸进手帕内确认手表仍在。

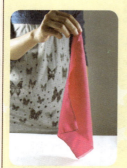

4. 确认完毕,把手帕向空中一挥,手表就不见了。

揭秘

其实借手表和最后一位确认手表的人是表演者的助理。当助手伸入手帕时,表演者已经悄悄地将手表交给助理。助理收回,表演者继续表演。

提示

在表演者给助理手表的时候,不要引起观众的注意,表演的过程中,一定都要表现出手表还在的样子。

59. 听话的葡萄

JOJO在家看出小朋友的调皮了,实在没有办法让他们安静,就说:"你们真不听话!看葡萄比你们还乖!不信你们看看。"

道具

一颗葡萄　一个玻璃杯　一瓶碳酸饮料

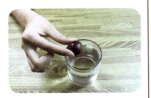

2 把一颗葡萄投入杯中。

1 在一个玻璃杯里倒满雪碧。

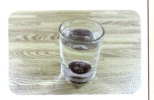

3 葡萄沉到杯底。

4. 用食指在杯沿上轻轻敲击并说:"上来。"葡萄仿佛听到了召唤,竟然慢慢浮了上来。

5. 停止召唤时,葡萄又慢慢沉下去。

6. 最后喝光饮料,将葡萄取出请观众检查,这的确是一颗普通的葡萄。

揭秘

葡萄沉入碳酸饮料后,过一会儿自己就会浮上来,你只需配合它的运动轻敲杯沿再念一段咒语就行了。有时候葡萄又会自己沉下去,你发现这种趋势要及时停止召唤,让观众觉得葡萄下沉是因为魔力消失的缘故。

提 示

①饮料不一定用雪碧,任何透明的碳酸饮料都行。
②最好用易拉罐饮料,由于量少,你表演完了将杯中的饮料喝光,别人想试试也没有机会了。

手法魔术

60. 丝巾穿杯子

"真无聊,怎么还不来",QQ等得都快疯了。NONO见状就说:"别着急,你看,丝巾穿过杯子了。"顿时QQ两眼冒光。哈哈!看NONO得意的~~~

道具

一个杯子 一条丝巾

表演步骤

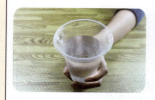

1. 拿一个杯子,将水倒进杯子里,检查一下杯子没有漏水。

2. 再将水倒掉,把丝巾放进杯子里,对杯子"发功"。

3 丝巾居然穿过杯子被拉出来了。

手法魔术

揭秘

事先在杯子底侧面钻个小洞。倒水检查杯子的时候,用大拇指堵住这个洞口,水就不会漏出来了。然后丝巾就可以从这个洞中被拉出来了。

61. 消失的音符

音乐课结束了,但是大家的兴致却还没有散去。JOJO说:"告诉你们一个秘密,就是音符要是不开心的话,也会逃跑、消失。"你相信吗?

道具

一盒纸巾

表演步骤

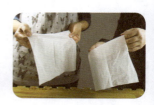

2 分好后把其中一张交给观众。

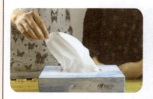

1 从一盒纸巾里取一张纸出来,将压在一起的一张纸巾分开,分成两张。

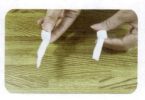

3 示范着让观众一起将纸巾卷起来,卷成音符状。

4. 让观众学着你的样子把音符握住，只露出尾巴来。

5. 让观众和你一起撕掉音符的尾巴，然后将手张开，你手中空无一物，观众手中还剩一个纸团。

手法魔术

揭秘

1. 做第4步时让观众学着你的样子把音符握住，只露出尾巴来。在这个过程中隐秘地扯掉掌中的部分。扯掉的部分藏在另一支手中，并迅速处理掉，不要被观众发现。

2. 实际上你手中就只有一部分音符了，假装让观众和你一起撕掉音符的尾巴。将手张开，你手中当然空无一物，观众手中还剩一个纸团。

62. 一指神功

JOJO高高兴兴地回来,说:"爸爸,我帮你把你的名片拿回来了。"爸爸正要接的时候,JOJO说:"你看,你的名片听我的。"说着将伸出一段的手又给缩回来了……

一沓名片

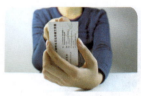

2. 开始"施法"。

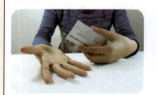

1. 拿出一沓名片。

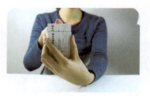

3. 手指往上提起的时候,名片竟然也跟着手指向上提。

揭秘

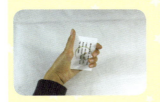

1. 以左手四指靠在名片右侧，而拇指则靠在名片左侧，左手食指避免放在名片上方，以免挡到名片往上移动的方向。

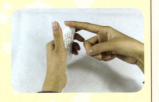

2. 在表演时将右手食指先往袖子处摩擦告知观众正在收集能量，摩擦完毕后右手食指移至名片上方。

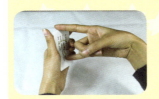

3. 当右手食指移至名片上方，将食指往上提的同时，伸出右手小指顶住名片下方。

手法魔术

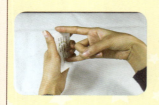

4 右手食指往上提起的同时,因右手小指顶住名片下缘,连带会将顶住的名片往上移动,力道要掌握好,否则可能会移动了两三张名片。(由于名片挡在前,观众不会发现表演者的小指翘起)

5 最后名片到达一定高度时,右手食指和拇指抓起名片,同时立刻将右手小指收回,避免被观众发现。

6 正确递送名片时双手拇指和食指抓住名片两角,将文字面朝向对方。接收客户的名片,同样须以双手接收喔!

提 示

①这些连续动作要做得相当自然,稍微畏畏缩缩的话就很容易被观众发现。

②这个表演有角度限制,观众必须站在表演者前方,表演时需查看两旁和后面有无观众。

63. 超强记忆力

大家都知道COCO的记性是出了名的烂，COCO为了不想老被朋友说烂记性，于是想到了一个妙方。这天他来到JOJO的桌前，说："我突然记忆力超强，真的，不管你把语文课本哪一页打开，我都知道它上面写的什么，不信我们来试试！"

手法魔术

道具

一本210~232页码的书　一部计算器　一张白纸　一支笔

表演步骤

1 把书和计算器交给观众，请他选出最喜欢的一页，并且记下页码。

2. 让你的观众把书翻到最后一页,记下页码（如第232页）,再让观众任选一个自己喜欢的页码（如第30页）,把这两页相加,将所得的数目的末两位数字与观众喜欢的页码（如30）相减（以大数减去小数）。请把所得的答案告诉你（就是32页）。

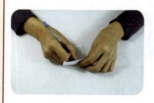

3. 然后再让观众写下那一页的第一个字。

4. 经过思考后,说出了那页的第一个字,果然,跟观众写下的一模一样。

揭秘

1. 如果观众喜欢的页码在67页之前,最后他一定会打开第32页。

2. 若观众喜欢的页码在68至167页之间,最后一定会打开第68页。

3. 若观众喜欢的页码在168页以上,最后他一定会打开第168页。所以,你只要记住这三页的第一个字就可以了。

手法魔术

数字会随着书的页数而改变,应预先计算清楚再做表演。

64. 自动松绑的橡皮筋

NONO最近又在练习新的魔术，为了看一下成果，NONO就对QQ说："你那铅笔借我一下，我刚才好像看到了一个奇怪的东西。"又说："其实吧，橡皮筋的用途老大了，你看我缠啊缠……"

一根橡皮筋　一根铅笔（最好外观是单色的）

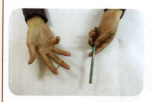

1 先拿出一根橡皮筋，接着拿出一根铅笔。

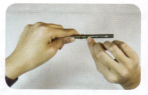

2 再将橡皮筋缠绕在这支笔上。

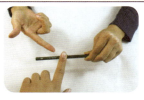

3 绕完后请一位观众伸出他的手指,在橡皮筋上摩擦几下。

4 就在观众摩擦之际,橡皮筋竟然从铅笔上逃脱,掉下来了。

手法魔术

揭秘

1 将铅笔穿过橡皮筋放在约正中央的位置。手心朝向自己,以手指扣住橡皮筋稍微往下拉。

2 右手向左原地翻转180度。

3 翻转后右手手背朝向自己,左手暂时固定橡皮筋位置,右手松开后手心转向自己,迅速勾住橡皮筋,手指稍微向下拉扯。

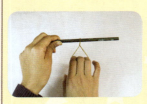

4 右手再继续向左转180度。

5 一样翻转后,右手再松开橡皮筋,恢复原先手心面向自己后,再勾住橡皮筋,另外左手食指须按压住铅笔上的橡皮筋。一边转绕橡皮筋一边告知观众将橡皮筋绕了几个圈,如果这还不够,那么再将橡皮筋疯狂缠绕笔身数圈。

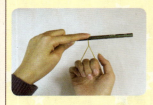

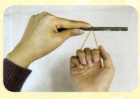

6 左手食指仍然按压住铅笔上的橡皮筋,而右手则将橡皮筋往前拉。

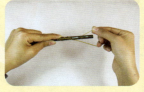

7 左手食指继续按压住,右手橡皮筋向前拉,同时绕过铅笔。

手法魔术

8 右手橡皮筋绕了一圈后,回到原来的位置。

10 这时右手同样抓着橡皮筋,但这次并不是往前拉,而是往右前方拉。

9 右手转回手心面向你自己,告知观众已将橡皮筋缠绕铅笔一圈,但这当然还不够。

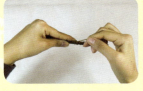

11 此时,缠绕速度要相当快,当右手将橡皮筋往右前方拉扯时,将橡皮筋从铅笔右侧套入笔身,而不是缠绕铅笔。

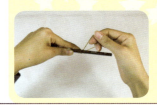

12 当橡皮筋快速套入铅笔之后回到中央位置,左手食指仍然紧紧按压在橡皮筋上。

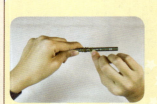

13 再快速地以右手将橡皮筋真正缠绕铅笔数圈。食指仍然按压住铅笔上的橡皮筋。告知观众已经将橡皮筋缠绕铅笔数圈。

14 直到整根橡皮筋都缠绕完。

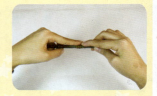

15 请观众伸出手摩擦纠结不清的橡皮筋。

16 最后橡皮筋会慢慢应声掉落。

65. 写字笔瞬间消失

COCO上课没精打采的,一直想睡觉,为了解除困意,他眼珠转了转,转过脸对QQ说:"我有一个方法检测一个人的反应能力,要不我给你测测,道具就是一支写字笔。我数三声,你看看就知道了。"大家都试一下吧,很简单的哦!

道具

一支写字笔

表演步骤

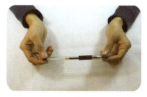

1. 双手展示写字笔。

2. 请观众数到三,写字笔瞬间消失了。

手法魔术

揭秘

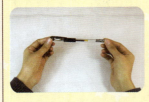

1. 展示写字笔的时候拿法如图。

2. 请观众数到三时,双手四指弯曲。双手弯曲后动作必须同时一致,不然很可能会被发现。

提示

①多练习两手的协调一致性。
②注意观众只能在前面,表演时观察两边和后面有没有观众。

66. 心有灵犀

NONO为了庆祝他和MM的第一个情人节，那可是费尽了心思，他和MM是心有灵犀的一对吗？想了好久，还是找来JOJO帮忙，到底是什么样的惊喜呢，还需要JOJO呀？

道具

一支新圆珠笔　一支用完的圆珠笔　一沓名片

表演步骤

1 将一沓名片和一支圆珠笔递给男观众，请他在第一张名片的正面画一个叉。

2 画好后请男观众将画叉的名片插入整沓名片之中。

手法魔术

3 请男观众将整沓名片背面朝上递给女观众。

4 请女观众把手背到后面去将名片抽洗一番。

5 把圆珠笔交到女观众手中,请她背着手在最上面那张名片上画一个叉。

6 画好后请女观众再次在背后将名片洗乱。

7 然后将名片交给男观众,请他找出自己画过叉的那张名片。

8 将男观众找出的名片放在一旁,剩下的名片交给女观众,请她找出自己画过叉的那张名片。

9. 女观众翻来覆去怎么也找不到自己画过叉的那张名片。

10. 这时你告诉她，之所以找不到那张名片，是因为他们把叉画在了同一张名片上，说完请女观众把男观众找出的名片翻过来，果然，女观众把叉画在了这张名片的背面。看来两个人真是心灵相通。

手法魔术

揭秘

1. 事先在一张名片的背面画一个叉，当男观众在这张名片的正面画了叉之后，名片的正反两面都有叉了。

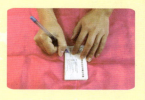

2. 准备两支外观一样的圆珠笔，其中一支写不出字来。把写不出字的圆珠笔藏在衣袖里，女观众画叉时，迅速将两支笔掉换一下，这样女观众画的叉就显不出来。由于是在背后画的，因此并不知道自己画的叉是什么样子。

提 示

你事先在名片背面画的叉要大一些。两位观众画叉时要提醒他们，为了便于辨认要把叉画大些。这样大家画的叉都会差不多。

67. 香烟分裂

晚饭结束后，JOJO的爸爸还让JOJO露一手，JOJO当然义不容辞了，看到爸爸脸上露出灿烂的笑容，心里比吃了蜜还要甜呢！家里的气氛又要活跃起来了~~~

道具

两根香烟

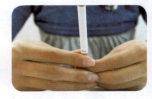

2. 双手再同时拿着这根香烟。

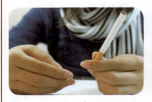

1. 先用左手拿着一根香烟。

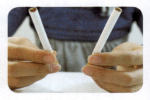

3. 双手离开时，香烟竟然变成两根了。

揭秘

手法魔术

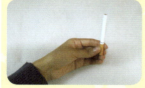

1. 左手先拿着一根香烟。

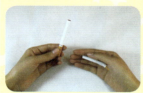

2. 右手准备取走左手的香烟，同时右手中已隐藏了一根香烟。

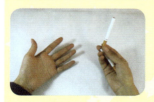

3. 右手将左手香烟取走后，左手张开。

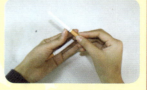

4. 接着左手再取回右手中的香烟，同时将右手中藏的那一根香烟移到左手。

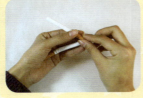

5 本来右手是拿着上面的香烟，现在改拿着下面的香烟。

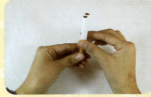

6 右手在拿起下面的香烟时，两根香烟对齐，并水平对着观众。

7 最后再将两根香烟分开，在视觉上会很像一根烟分裂成了两根。

68. 巧连曲别针

早上，COCO满脸兴奋地来到教室里，好友都问COCO是不是遇到什么好事情了，COCO二话不说，只见他拿出一张纸币和两枚曲别针。COCO到底想干什么呢？你猜到了吗？

手法魔术

道具

一张纸币　两枚曲别针

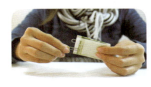

2. 将纸币折起来，用两枚曲别针别住。

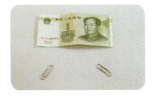

1. 首先拿出两枚曲别针和一张纸币，并让观众检查。

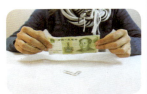

3. 将纸币拉直，两枚曲别针自动跳起来，而且已经连在一起了。

揭秘

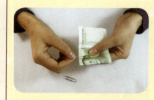

1. 将纸币的一端折起来，在上面别一个曲别针。

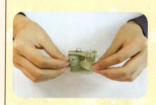

2. 将纸币的另一端向相反方向折过去，也用曲别针别住。

3. 将纸币拉直，曲别针就会自动跳起来，而且连在一起了。

69. 一分为二

最近NONO似乎安分了很多,刚说他安分,结果他就来闹了,大声地说:"大家快来看啦,有好戏看了,过了这个村,就没有这个店喽!"大家就知道,他肯定是又有新花样了。只见他拿出两个海绵球,我们赶紧看看吧,还真别错过了!

道具

两个海绵球

表演步骤

1. 准备两个海绵球,一个放在桌上,一个用右手拿着。

2. 右手将一个海绵球放在左手。

3 接着,左手握住海绵球。

4 右手离开左手。

5 右手拿起桌上的海绵球。左手将海绵球放入口袋。

6 右手将桌上拿起的海绵球握在手中,左手则在右手上"施法"。

7 右手张开,并将海绵球压在桌上。

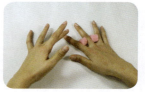

8 右手不停地前后移动,海绵球竟然变成两个了。

揭秘

手法魔术

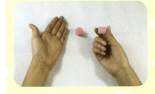

1. 右手拇指和食指拿着海绵球。

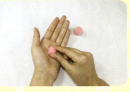

2. 接着,将海绵球放在左手上。

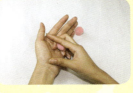

3. 左手准备握住海绵球,右手中指伸出。

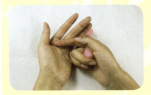

4. 接着右手中指将海绵球扣回。

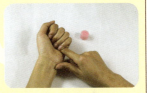

5. 左手握拳,此时海绵球已经在右手了。

6. 右手指离开左手后,再拿起桌上的海绵球。

7. 接着左手假装握着海绵球,同时放进口袋中。

8. 右手拿起桌子上的海绵球后,握拳。左手则在右手上方做"施法"的样子。

9. 右手张开,压住海绵球,一定要压紧,不然很可能会被观众看出海绵球不止一个。

10. 最后右手不停地前后移动,海绵球自然会分开,成为两个。

70. 空手变牙签

餐会结束，大家吃饱喝足后，都在聊天，看见QQ拿着牙签吃水果，JOJO的灵感就来了，对大家说："这家的牙签很听我的话，我一伸手，它就会跑到我的手上。真的，不信你们看！"

一卷透明胶带　一把剪刀　一把牙签

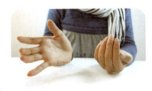

1 首先伸出右手向观众展示手里什么也没有。

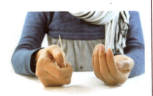

2 然后一伸手变出了一根牙签。

3. 把牙签放回右手后,接着又变出一根……接二连三。最后空手变出了一大把牙签。

 揭秘

1. 表演魔术前预先准备一堆牙签、透明胶带和一把剪刀。拉一截透明胶带出来,不要太多,刚好把指甲盖粘住。

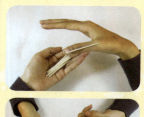

2. 将一根牙签粘上去,粘到指甲上,透明胶多出指甲的部分用剪刀剪齐。另外一只手上藏住剩下的牙签。准备完毕,不要让观众看到牙签。

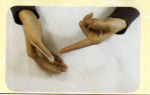

3. 展示右手,没有任何东西。即粘住牙签的手。

手法魔术

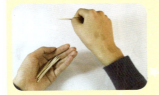

4 晃动一下,牙签就抓在手指上了。

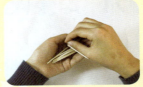

5 假装放在另一只手中。伸直又拿出来。

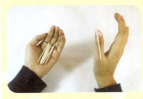

6 再继续刚才的动作,不停地变出牙签。

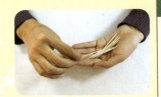

7 最后那一下,用拇指按住食指上的牙签,从透明胶中抽出。

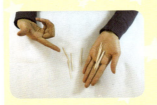

8 把这根牙签放到另一只手中。向观众展示左手中有了一堆牙签。

71. 你算我猜

天气晴朗，COCO通过大家的介绍认识了服装系的LOLO，为了不让气氛尴尬，COCO想出了一个点子，对LOLO说："你只要按照我说的做，我就能猜出你的生日，要不你试一下。""当然要了，真的会有这么神奇吗？"

道具

一个计算器

1. 请一位观众打开计算器，将出生月份输入计算器。

2. 然后再用这个数字乘以4再加上9，接着再乘以25，最后加上出生日期，将得出的数告诉你。

3 最后你竟然说对了观众的生日。

你用观众最后得出的数字减去225,就是对方的生日号码了——千位和百位是月份,十位和个位是日期。

提示

①这是一个很巧妙的方法,但如果表演的话,一定要先练习口算减法,万一到时候错了,可就出丑啦!

②如果想知道原理,分析如下:
$(X \times 4+9) \times 25+Y=(4X \times 25+9 \times 25)+Y=225+100X$(月份)$+Y$(日期)

手法魔术

72. 空手变钱

NONO知道JOJO的爸爸喜欢买彩票,所以一见面NONO就说:"叔叔,最近运气怎么样,彩票中了没有?"JOJO的爸爸说:"最近不行,一个号都没有中,也不知道怎么了,所以打算近期不再买了。"NONO说:"是嘛,最近我运气老好了,动不动都从空气中变出钱,要不我给您看看我的运气。"只见JOJO在一旁偷偷地笑着……

一枚硬币

2. 将手掌一起摩擦进行"施法",并且慢慢地打开手掌。

1. 面向观众,清楚地展示你的每一只手都是空空的。

3. 最后一个硬币在观众们的眼皮底下神奇地出现了。

揭秘

手法魔术

1. 伸出你的左手并把一个硬币放在掌心。

2. 把你的手指很轻地向上弯曲,你将会感觉手掌肌肉在推挤硬币的边缘。

3. 现在把你的手掌翻过来朝下而硬币将仍在原来的位置。如果硬币掉下来了,不要却步,做一些更多的练习直到你能成功地握住硬币。一旦能够在手掌中握住硬币,你必须学会以一种自然的姿势举着你的手,否则举着手时手就会很明显地绷紧,因此观众便会怀疑你藏了些东西。

4. 开始表演了。秘密地在你右手的手掌位置放置好一枚硬币。面对你左边的观众,向他们展示你的左手是空的,并且用你右手的手指指出来。

5. 现在将你的身体面对右边的观众。与此同时，将你的右手向上翻转，使其轻轻地滑过左手。

6. 当你转过身时，向下翻转左手并且当你指出"空的"右手时，伸出你的左手食指和中指抓住硬币使它不被看到。

7. 现在摩擦你的手指，允许硬币能被窥视到。

8. 慢慢地分开你的手，向人们展示一枚硬币奇迹般地出现了。

提示

表演过程中要放松，手法呈现自然状态，这是"魔掌"达到炉火纯青的关键。这可能得花一些时间来加强练习，但是这种付出是十分值得的，好好加油吧！

73. 巧手剪圈

COCO这天去参观MM的教室，只见每个人都在做衣服，拿剪刀裁剪布等，大家忙得不亦乐乎，COCO看着无聊，也想做点什么。于是就说："你们就是魔法师，一块布在你们手中，一会工夫就变成了漂亮的衣服，其实我呢，也是个魔法师，不信你们看"。

道具

一根彩色纸条　一瓶胶水　一把剪刀

 表演步骤

1 拿出一张彩纸，将两头粘在一起。

2 用剪刀从彩纸的中间剪下去，剪出来是一个圈。

手法魔术

 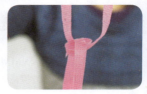

3. 接着从中间的位置继续往下剪。

4. 居然剪出了套在一起的两个圈。

揭秘

 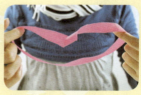

1. 将彩纸两端粘在一起的时候，要注意一头不动。另一头把它调转过来再粘上去使其成为一个类似于环的形状。

2. 用剪刀从中间剪下去一直到头，剪出来的一定是一个大圈；再从中间继续往下剪一直到头，剪下来的一定是套起来的两个小圈。

74. 橡胶面条

下雨天,大家都没有出去吃饭,都在寝室吃泡面,早就吃完的JOJO可是按捺不住了,说:"各位吃过橡胶面条吗?如果没吃过就找根橡皮筋尝一尝吧,保证有嚼头。"于是就拿出了一根橡皮筋。

道具

一根橡皮筋

表演步骤

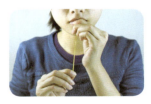

1. 拿出一根橡皮筋。双手将橡皮筋拉长,用嘴咬住橡皮筋的一端。

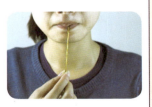

2. 然后像吸面条那样吸。

手法魔术

3 最后松开手,将橡皮筋完全吸了下去,大声直呼:"好筋道的面条呀!"

揭秘

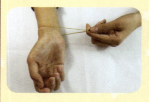

1 将一根橡皮筋套在右手腕上。

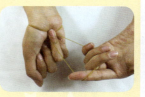

2 左手与右手掌心相对,四个指头从右手腕内侧将橡皮筋拉起。

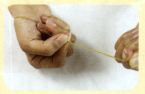

3 逆时针扭转,撑开,橡皮筋在手掌根部呈交叉状。右手无名指将橡皮筋交叉处按在手掌根部。

手法魔术

4. 左手将橡皮筋拉起，右手食指和拇指捏住橡皮筋。由于橡皮筋拉得较长，观众以为你拉起的是整根橡皮筋。咬住橡皮筋后，嘴里发出吸气声，右手往上送，使橡皮筋收缩。当橡皮筋缩到靠近嘴唇时，使劲一吸，同时松开右手，让橡皮筋缩回到手腕上，看起来就像吸到了嘴里一样。

提示

如果你是表演给孩子们看，事后切记要把秘密说穿，以免他们盲目模仿，真的把橡皮筋当面条吃掉！

75. 耳朵听字

NONO下课后赶紧跑到QQ的座位旁说:"我发现我耳朵有种超能力,就是能够听见一些物体说的话,特别是文字,不用看,只要放在耳边我就能够听出他们的语言,真的。"QQ还真相信了,你也来验证一下吧~~~

道具

两张同样大小的纸片

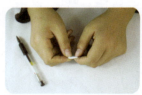

2 写完后,请观众将写了字的纸片揉成一团。

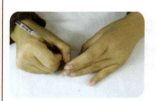

1 拿出一张小纸片,请观众在上面偷偷写一个字。

3 接过观众的纸团并将纸团塞进耳朵。

4. 然后闭眼凝神一会儿，做出恍然大悟的样子，告诉观众纸片上写的字是"美"。接着，你将耳朵里的纸团取出来，打开一看，果然是"美"字。

手法魔术

揭秘

1. 两张同样大小的纸片，一张给观众写字，一张揉成团。

2. 右手中指弯曲，夹住纸团。

3. 右手从观众那里接过写有字的纸团。

4. 右手将写有字的纸团往耳朵里放的过程中,拇指和食指一松,有字的纸团落到手掌中。

5. 拇指将中指夹藏的无字纸团推到食指处,随后塞进耳朵。

6. 耳朵假装认真听字,这时观众的视线集中在你的耳朵上,你可以暗中将右手中的有字纸团展开。接下来,用右手去取耳朵里的纸团,当右手从眼前晃过时,你迅速看一眼右手中的纸片,说出纸上的内容。

提示

表演过程中一定要自然。

7. 右手将耳朵里无字的纸团取下来后,双手做展开的动作,实际上是把它藏进手中而把已经展开的纸片拿出来。

76. 断筋还原

COCO和QQ吵架了,但是两个人都不肯先认错。为了让他们和好,JOJO想到了一个办法。这天JOJO把他们两个喊到一起,说:"大家如果真的关系破裂了,很难合好,但是我希望你们像我手中的橡皮筋这样能够断筋还原。"

道具

一根橡皮筋

表演步骤

1. 先拿出一根橡皮筋用手撑开。

2. 然后将橡皮筋拔断。

 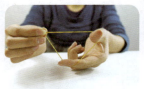

3 接着念下"咒语",又捏了下断掉的橡皮筋,最后橡皮筋居然还原到完好的样子了。

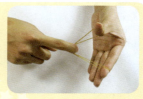

2 右手的食指将左手的橡皮筋往下拉。

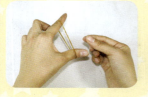

1 事先准备一根橡皮筋。

3 接着,右手的拇指和食指捏紧橡皮筋。

手法魔术

4. 左手捏紧橡皮筋后，右手撑开橡皮筋，即可开始表演。

5. 左手不动，右手靠紧左手。

6. 假装拔断橡皮筋。（一定要表演得惟妙惟肖）

7. 左手拔断处交至右手后放开。然后左手的拇指和食指撑开橡皮筋，右手则先不放开。

8. 在念完咒语后，右手放开，断掉的皮筋就还原了。

235

77. 剪绳还原

　　为了COCO和QQ，还有大家的友谊，NONO也坐不住了，和JOJO一样把他们叫来说："断开的绳子都能够还原，我相信，你们两个也一定能和以前一样。"这时候COCO和QQ笑了，但是什么也没有说，只是看着NONO的表演……

70厘米、12厘米左右的绳子各一根　一把剪刀

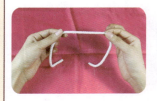

1. 首先拿出一根完好的绳子，并给观众看。

2. 再把绳子对折，将绳子的中央剪断。

3 又对着断掉的绳子修剪。

4 剪得差不多之后,开始进行"施法"。

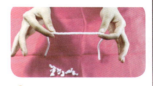

5 最后被剪断的绳子居然还原了。

手法魔术

揭秘

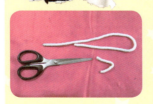

1 事先准备一根70厘米和一根12厘米的绳子及一把剪刀,并向观众展示完较长的绳子。

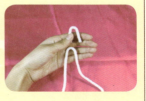

2 表演前,左手握住绳子。

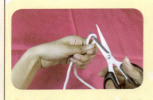

3 拿起剪刀,准备剪绳子。

4 剪刀从左手拳眼上方的绳子处剪一半。

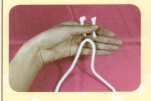

5 剪一半后,如图。

6 再剪一小段绳子。

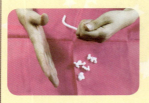

7 一直剪到绳子结束为止。

8 剪好后,再假装撒点魔术粉。最后将绳子拉开,被你剪断的绳子,就还原了。

78. 自断小指

COCO和QQ和好以后，COCO觉得当时是自己太冲动了，想给QQ道歉，于是他来到QQ的身边说："上次是我不对，我这次以自断手指，来表达我的歉意，希望我们以后还像以前那样好。"还没有等QQ开口，COCO就开始了他的请罪……

道具

无

1. 伸出左手手掌。右手握住左手小拇指。

2. 右手将小拇指取走了。

手法魔术

3 右手接上左手小指。

4 小拇指又被接上了。

揭秘

1 伸出左手手掌。

2 右手握住左手小拇指。

3 左手的手指向手背弯曲。

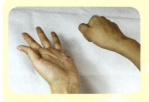

4 右手假装将小拇指取走了。

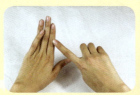

5 实际上小拇指是藏在了手掌的后面。

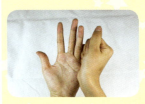

6 右手接上左手小拇指。

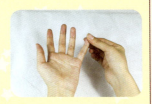

7 左手上的小拇指又被接上去了。

手法魔术

79. 快手抓牌

刚看完《赌圣》这个片子,大家都爱死了里面的各种镜头,特别是发哥和敌人的对决,真是经典再经典。NONO看大家都还沉浸在刚刚的电影里面,也想自己跟发哥一样威风威风。就说:"我也能像发哥那样,抓到自己想要的那张牌……"说着说着就从口袋里面拿出了一副牌。我说NONO呀!你不能老这么爱表现呀……

道具

一副扑克牌

1 首先从一副牌里面挑出黑桃K和梅花Q,随手把它们插在整副牌的不同位子上。

2. 接着左手拿着整副牌，潇洒地将它们抛向空中，然后迅速抓牌。

手法魔术

3. 扑克牌纷纷散落，你手中抓到了两张，正好是黑桃K和梅花Q。

揭秘

1. 将黑桃K和梅花Q分别放在这副牌的最上面和最下面。

2. 给观众看的其实的是黑桃Q和梅花K。由于黑桃和梅花差不多,观众很难在一时之间加以区分。

3. 左手拇指在下,四指在上,拿住整副牌,牌面朝下。

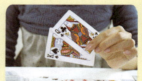

4. 把牌抛向空中时,迅速把上下两张留在手里,其他的牌则从手中滑落。

提示

这个魔术关键点在于牌抛出后要在牌尚未散开的时候抓住上下两张。其次,要把剩下的牌抛得漫天飞舞。并且一定要多加练习。

80. 神奇的穿越

这天QQ把自己打扮得漂亮极了，特别是头发，扎了很多小辫子，像少数民族的姑娘。在一旁的NONO就忍不住捉弄她了。于是嘿嘿笑着说："橡皮筋的用途很多，不仅能扎漂亮的辫子，还能穿越空间，不信你看"。

道具

两根橡皮筋

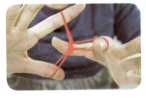

2 将另一根橡皮筋穿越前一根橡皮筋。

1 左手拇指和食指套上一根橡皮筋。

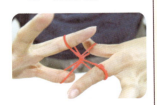

3 穿越后如图。

4 两手将两根橡皮筋轻轻地插一下,橡皮筋竟神奇地分开了。

揭秘

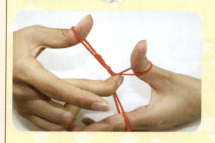

1 在表演第3、4步骤时,小心用右手中指压紧食指上的橡皮筋。

2 在橡皮筋越过食指时,被压紧的橡皮筋不会弹回来。

3 摩擦一下,橡皮筋自然离开了。

81. 一变双

最近COCO不顺心，身为好友的JOJO看在眼里、急在心里。自己也不知怎么开导他，于是想呀想。皇天不负有心人，JOJO终于想到了一个绝妙的方法，那就是魔术，因为魔术可以让人快乐。到底是什么样的魔术能开导COCO呢？

道具

两张相同的长方形纸条

表演步骤

2 将纸条揉成纸团，并放在左手上。

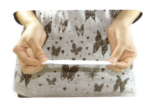

1 拿出一张纸条，并向观众展示。

3 将右臂弯起，左手拿着纸团放在弯起的右臂前。

手法魔术

4. 然后换手,将纸团放于右手内,右手拿着纸团放在弯起的左臂前。

5. 将左手伸开,以示手中没有任何东西。

6. 左右手一起拿着纸团,对两手吹气,两手一分,一个纸团居然变成了两个。

揭秘

1. 表演前准备一张同样大小的纸条,并将其揉成一团,藏于衣领后。

手法魔术

2 在第3步表演时,弯起右手时趁机偷偷地把藏于衣领后的纸团取出来。再用左手拿着纸团放在弯起的右臂前。

3 在双手换手时将左手拿着的纸团交于右手。

4 打开左手展示时,右手里面便有两个纸团。

82. 橡皮筋左右移位

COCO最近在家又在偷偷地练习魔术,这天他看见QQ就说:"QQ,最近我老碰上一些奇怪的事情,就好比这根橡皮筋,它能在我的手上左右移动位置。"QQ啊,不知道是有眼福呢,还是大家看她好欺骗,每次都这样来骗她,不过,QQ也就喜欢大家这样骗她,因为她真的很爱看魔术表演。话不多说,看COCO的表演吧~~~

道具

一根橡皮筋

1. 首先在左手的食指和中指外套上一根橡皮筋

2. 然后左手半握拳

3 左手张开时,橡皮筋竟然跑到左手的无名指和小指上了。

4 左手再次半握拳。

5 当左手再次张开时,橡皮筋又回到了食指和中指上。

揭秘

1 先将一根橡皮筋套在左手的食指和中指上。

手法魔术

2. 在半握拳时，左手拇指先将橡皮筋撑起，然后四指弯曲，伸入橡皮筋中。

3. 左手拇指离开橡皮筋。

4. 五指伸直，橡皮筋自然会从左手的食指和中指跑到无名指和小指上去。

5. 接着左手拇指伸入橡皮筋中。

6. 然后，拇指往外撑开橡皮筋。

7. 撑开橡皮筋后,四指弯曲,插入橡皮筋中。

8. 左手拇指离开橡皮筋。

9. 左手五指张开、伸直,橡皮筋自然又会跑到原来的地方。

手法魔术

83. 橡皮筋左右逃离

什么……QQ竟然还要COCO给她表演。COCO刚听到这话的时候,心虚了一下,因为他也没有练习很多呀,万一穿帮了不就不好玩了,还好COCO还留有一手,于是呢,底气也足了,就说:"刚给你看了橡皮筋的移位,这下让你看它的左右逃跑,不过这可是最后一个呀。"QQ说:"快点,知道了……"

两根颜色不同的橡皮筋

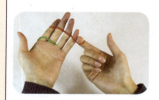

1. 先将一根橡皮筋套进左手的食指和中指中,再拿一根橡皮筋,如圆环一样缠绕在左手的手指上。

2 然后右手离开左手，左手四指合拢。

3 接着左手半握拳。

4 左手再张开时，以前套在食指和中指的橡皮筋竟然跑到无名指和小拇指上了！

5 左手再次半握拳。

6 当左手再次张开时，套在无名指和小指上的橡皮筋又回到食指和中指上了。

手法魔术

揭秘

1. 左手的拇指伸入橡皮筋中。

2. 将橡皮筋撑起,并往右撑开。

3. 撑开橡皮筋后,左手四指弯曲,插入橡皮筋中。

4. 左手拇指离开橡皮筋。

5. 五指张开、伸直,橡皮筋自然会从左手的食指和中指变到无名指和小指上。

6 接着拇指再次插入橡皮筋中。

7 拇指再将橡皮筋撑开,并往左移动。

8 四指弯曲,插入橡皮筋中。

9 左手拇指离开橡皮筋。

10 左手五指再次张开、伸直,橡皮筋自然又会从无名指和小指变到食指和中指上。

手法魔术

提 示

　　逃离法和移位法的玩法是一样的,逃离法只是加上了一堵围墙,使观众产生错觉,感觉上更加不可思议。

84. 步步高升

最近COCO得了奖学金，为了给他庆祝，NONO说："祝贺你！希望你以后能够步步高升，取得更好的成绩。所以我给你带了礼物。"什么？就是一根橡皮筋呀！别着急，好戏在后面呢……

道具

一根橡皮筋　一枚戒指

表演步骤

1. 准备一根剪断的橡皮筋和一枚戒指。双手分别拉住橡皮筋的两端，戒指套在橡皮筋下面。

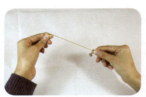

2. 开始"施法"，戒指竟然开始往上移动。

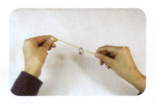

3. 戒指越升越高。

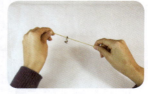

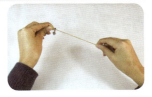

4. 最后戒指竟然升到顶端了。

手法魔术

揭秘

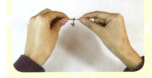

1. 双手捏住橡皮筋的前端3厘米处，戒指放在这段3厘米的橡皮筋的里面。

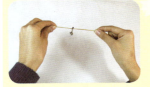

2. 左手保持不动，右手用力将橡皮筋往外拉长。

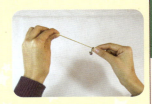

3. 接着左手稍提高一点，使戒指往下滑，剩下的橡皮筋要藏好，不然会穿帮。

提示

左手保持高度不变，右手慢慢放开橡皮筋，戒指自然会慢慢往上升高。

85. 不可思议的手掌翻正

COCO看见QQ就说，我告诉你个减双臂肥肉的办法，就是旋转自己的双臂，感觉自己在拧自己的肉一样，不信你看，我还能转360度呢，要不你跟我试一下，说着便开始了。QQ还真相信是减肥运动呢，COCO你这样骗人也不好吧……QQ就算了，别人就不要了吧，还是想点别的词儿吧~~~

道具

无

表演步骤

2 然后将右手翻面朝下。

1 首先伸出右手，拇指朝上。

3 左手顺时针翻成背面，由右手左下至右上穿过去。

4 然后双手合拢，捏紧。

5 手掌最后旋转了360度，拇指向上了。

手法魔术

揭秘

1 表演开始后，右手伸直，四指合拢，拇指先朝上，再翻面朝下。

2 左手顺时针翻成背面，由右手左下至右上穿过去。

3 双手合拢，捏紧。

4 接着左手离开右手,右手则保持不变。

5 再度伸出左手时,左手则是逆时针翻成背面,再从左下至右上穿过去。

6 双手合拢捏紧,刚才左手离开,可以是假装教给大家正确的方法,事实是为了趁机逆时针翻成背面,视觉感觉却大致相同。

 双手翻正,拇指向上,和你一起表演的观众却怎么也翻转不过来,效果惊人。

86. 神机妙算

NONO嘿嘿地笑着来到COCO的座位上说："最近我对数字特别敏感,不管你怎么弄,我都知道它应该是什么样的,应该是几。"COCO笑了笑说："得了吧!就你那点水准,还说数字敏感,我看算了吧!"NONO一听这话,就更要证明自己了。说:"不信,你拿去……"

道具

一盒牙签

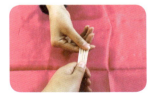

1. 拿出一盒牙签,并把牙签全部交给观众。

2. 请观众把牙签按一根或者两根分组,分好后请他说出共分了多少组。

手法魔术

3 然后你用左手合指一算,便知道了十根火柴的分配方法。

揭秘

1 事先把牙签盒里面放十根牙签。

2 当观众告诉你组别数目后,你开始数算,拇指是1,食指是2,如此类推,直至尾指;然后再从尾指数起,尾指是6,无名指是7,如此类推。

3 假如,观众告诉你说组别数目是8,8刚好是中指,中指前的手指数目就是两根牙签的组别数,即有2组;而一根牙签的组别数,就是其余手指数目的两倍,即3乘2,共有6组。

87. 不掉落的铅笔

　　COCO看见NONO之前都猜对了，心想："难道NONO对数字真的敏感了？"于是就说："你那也是碰到了好运气，也没有什么好在意的。"于是又一个魔术表演开始了……

手法魔术

一支铅笔

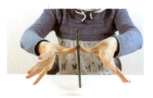

1. 双手拇指压着铅笔。

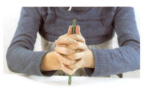

2. 双手合拢，手指左右交叉，在空中将铅笔握在手中。

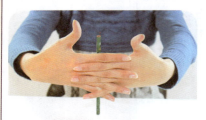

3 双手张开后,铅笔竟然没有掉到地上。

揭秘

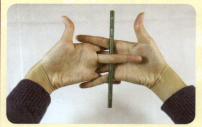

事实上,在双手合拢手指交叉时,右手已经卡住铅笔了。

88. 镯子逃脱

COCO看见MM手上戴着漂亮的镯子，很是喜欢，就说让MM取下看看，看的时候COCO起了捉弄MM的心，就说："你这个镯子可不是一般的镯子，它有魔力，要是你对它不好，它自己会从你手上逃跑的。"MM当然不相信了，可是事实真的像MM所想的那样吗？

手法魔术

道具

一根绳子 一个镯子

1. 首先向观众展示绳子和镯子

2. 将绳子对折穿过镯子。绳子的两端穿过对折处，然后把绳子拉紧。

3 绳子拉紧后,便在镯子上结成一个结。

5 用右手拿出镯子。

4 将镯子放在桌面上,拉直绳子两端。然后用手帕盖住镯子。再两手伸进手帕内,并且念着"咒语"。

6 同时把手帕也掀开,让观众看看被解开的绳子和镯子。

 揭秘

1 先捏着绳子的对折处。

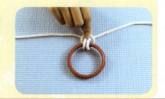

手法魔术

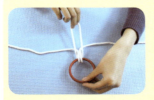

2 把对折处向上拉起,左手握着镯子。

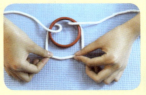

3 将绳圈拉向镯子之下。

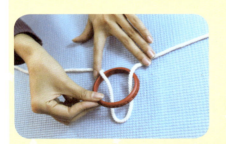

4 右手握着镯子,左手慢慢把绳子放松,将镯子取出。

你也可以把镯子变回去,做法相反就可以了。

89. 巧解丝巾扣

COCO找LOLO去玩，LOLO脖子上系着漂亮的丝巾。COCO说："我能看看吗？我好喜欢你的丝巾呀！"LOLO当然不会拒绝。糟糕！COCO不小心把人家的丝巾弄了个死结，可是他却怎么解都解不开。LOLO说："没有关系，我来弄，解扣是我的绝活，看好了！"

道具

一个盘子　一条丝巾

表演步骤

1. 请一位观众将丝巾的两个角系成一个死结。

2. 然后放在盘子里，接着将丝巾揉一揉、搓一搓，又把盘子转了三圈。

3 对着丝巾吹一口"仙气",再将丝巾展开,刚系上的结就被解开了。

手法魔术

揭秘

观众系的结的确是死结,但是丝巾的另外两个角是展开的,在表演的时候,捏起任意一个展开的角,看起来就像解开了死结一样。

提示

①死结不能系得太大,否则容易穿帮。
②扯起另外两个角时要小心,别把系死结的那两个角给露出来。

90. 空手变香烟

爸爸的烟瘾又来了,可是家里都没有了,着急的爸爸让JOJO赶紧去买。JOJO说:"不用买,我自己都能生产香烟,不信你看!"还真变出了一根香烟来~~~

一根香烟

1. 首先右手夹着一支香烟,向观众交代。

2. 然后用左手把烟抓到手里,右手就是空的了。

手法魔术

3. 但打开左手香烟却不见了。

5. 再让大家看双手手背,还是没有。

4. 交代左手正反面,而后交代右手手心里也没有。

6. 左手握住拳头,右手在左手上一按,左手中香烟就又出现了。

揭秘

1. 右手拿烟,当左手去抓时,把右手挡住,右手将用食指和中指夹住的香烟夹到拇指的虎口处。

2 当交代右手手心时,食指和中指又把香烟从虎口夹回去。

3 变出香烟时,左手在右手后面把香烟握住。

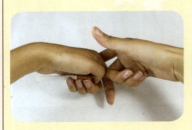

4 右手拇指把香烟从握着的拳头里顶出,香烟就变出来了。

91. 剪不破的手帕

大家都在回味刚入学时的演出，MM说："我最喜欢的是那个魔术表演，就是手帕怎么剪也剪不破，那个表演者好帅呀！"听到这话，NONO赶紧说："是吗？是不是像这样……""NONO，原来你就是那个表演者呀！"NONO只是嘿嘿地笑着，什么也不说，只管让MM开心。

道具

一块手帕　与手帕同样颜色的一块布　一把剪刀　一根橡皮筋

表演步骤

1. 首先向观众展示一块完好的手帕。

2. 然后将手帕盖在左手上，并将其塞入拳中。

3 将手帕从拳心中拉出。

4 再用左手握住手帕。

5 用剪刀把露在外面的手帕剪掉。

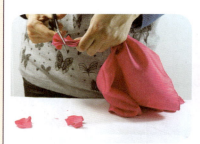

6 并做几次修剪。

7 把手帕抛向空中,并迅速抓回,手帕完好无损。最后请观众检查。

揭秘

手法魔术

1. 表演前准备好一块与手帕同颜色的布。

2. 用手指抓住布的中间部分。

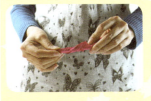
3. 用双手将布拉成长条形。距离布头约5厘米处扭转。

4. 剪掉余下部分。

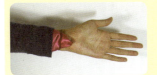
5. 将一根橡皮筋套在手腕上，然后用橡皮筋套住布条。

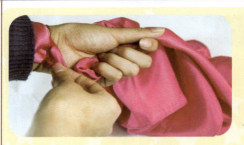

6 表演第3步骤的时候,将布条从橡皮筋中拉出来并且和布条一起向下拉。(注意要迅速)

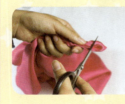
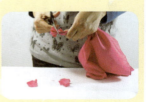

7 用剪刀剪手帕(也就是剪布条)时,注意动作要快,不要让观众看出破绽。

提示

多加练习,熟能生巧。

92. 巧吃吸管

吃饱喝足以后，COCO也觉得该找点乐子了，于是把杯中的饮料喝完，说："看！我的手能吃吸管……"

道具

一根吸管

 表演步骤

1 将一根吸管剪下一小段用左手拿起，此时左手中除了一小段吸管外，没有别的了。

2 按图所示，用右手将吸管不断往下压，直到压没就好像吸管被"吃"了一样。

3 最后摊开双手,吸管竟然出现在右手里。

揭秘

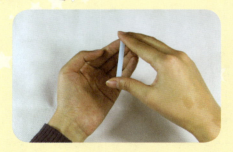

把吸管完全压入下面那只手的瞬间,双手接触,利用上一只手的压力,吸管就稍稍翘起,上面这只手趁机将吸管悄悄拿走。

93. 谁健忘了

NONO中了彩票特别高兴,于是就请大家吃饭。JOJO想想,好久没有捉弄NONO了,而且这次他又这么高兴,应该很容易捉弄到。于是趁着大家说笑的时候对NONO说:"借我一元钱……"

JOJO你可要小心呀,不然会被会魔术的NONO识破的呀!

道具

一枚五角硬币 一枚一元硬币

 表演步骤

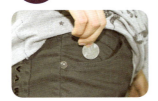

1. 首先向观众借来一枚一元硬币,并顺手放进口袋。

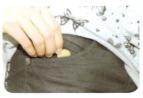

2. 接着,向观众介绍这个魔术如何神奇,正说着,突然想起:刚才那个硬币呢?观众提醒说硬币放进口袋了。然后从口袋里掏出一枚五角硬币说:"瞧我这记性!"

手法魔术

3. 观众再次提醒他,刚才给他的硬币是一元的。

"是吗?"你装作不相信似的把手伸进口袋摸了一会儿,终于摸出一个一元的硬币来。"这是你刚才给我的吗?"在得到观众肯定的回答后,你表示要把硬币还给观众,观众伸手来接,硬币却掉到了地上。

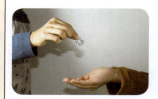

4. 你此时弯腰去捡那枚硬币。

5. 然后把捡来的硬币交给观众,观众一看,这枚硬币还是五角的。令人大惑不解,真不知道是谁健忘了……

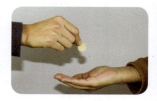

揭秘

1 需要在口袋里准备一枚五角的硬币,第一次故意弄错,把五角的硬币掏出来。第二次掏出一元的硬币,同时把五角硬币藏在手心。

2 弯腰去捡一元的硬币时把脚抬起一点,手指轻轻往后一拨,将硬币拨到脚下踩住,然后做出捡到了硬币的样子,把预先藏在手中的五角硬币放到观众手里。

提 示

捡硬币时要做到神态自然,动作逼真。

手法魔术

94. 自动上升的火柴盒

NONO想吓唬吓唬胆小的MM。于是在大晚上就说:"你看,怎么这个火柴盒能自己动,难道!!!"

NONO你吓到MM了,远看还真的有点吓人呀~~~

一盒火柴　一根橡皮筋

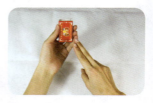

2 右手对火柴盒"施法"。

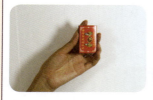

1 左手握着火柴盒。

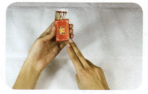

3 火柴盒竟然升起来了,而且越升越高。

揭秘

手法魔术

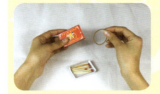

1. 准备一盒火柴和一根橡皮筋。

2. 将橡皮筋套住火柴盒一周。

3. 将盒子往里压,直到完全关闭。

4. 关闭时,因为橡皮筋的弹力很大,所以手指要按紧。在对火柴盒"施法"时,左手再慢慢放松,此时火柴盒就能自然地升起来了。

95. 硬币指尖消失

JOJO发现玩魔术多了，自己的手指也越来越灵活了，大家看见了都很羡慕呀。现在人家JOJO快出师了，因为很多小朋友都来让JOJO教他们魔术呢。只听见屋内的JOJO说要表演指尖消失。怎么消失？我也要赶紧去看看了~~~

道具

一枚硬币

1. 右手展示硬币。

2. 右手拇指和食指捏住硬币。

3 双手朝下,右手继续捏着硬币。

4 双手由下至上,左手握住右手。

5 右手四指弯曲,拇指和食指夹住硬币。

6 右手四指伸直,拇指夹住硬币。

7 左手假装已经握住硬币,离开右手。

8 左手拳心向上,右手拳心向下。

手法魔术

9 左手张开,硬币已经消失。

10 硬币就夹在右手拇指虎口处。

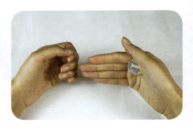

提示

　　表演过程中,握硬币的手要自然,不要被观众看出破绽。自己在家要经常练习。

96. 手指穿刺

虽然上次NONO的小魔术吓着了MM，但是其实NONO心里面还是美滋滋的，因为说明他表演得好呀！这次他打算捉弄下COCO，因为COCO经常捉弄MM，这下他要来个狠的。于是就去了COCO的座位上，然后用故意气人的方式开始了："我昨晚梦见你这样用笔扎我。""啊……"

道具

一支笔 一块纸片

表演步骤

1. 首先请一位观众帮忙垂直拿着笔，并且让笔尖朝上。

2. 然后用一张纸把自己的中指包起来。

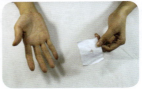

3. 再将双手放在笔尖上,用力向下压。笔尖竟然穿过手指后又穿破了中指上的纸。

4. 展示手依然完好,并将纸和笔交给观众检查。

揭秘

1. 将纸条盖在右手的中指上,注意指甲的部分要露出来。左手平放在右手下面,让观众看清楚各个角度。请观众将笔垂直拿着。

2. 当观众动作时,暗中将两手指弯曲。

3. 将双手放在笔尖上,向下压,让笔穿过两手中指间的缝隙穿过报纸。

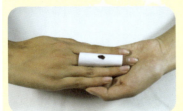

4. 停留一秒钟后,将双手快速举起,同时将双手的中指伸直,回到步骤2的状态。将纸和笔交给观众检查。

提示

① 经常练习,才能迅速地变换手指的位置。
② 纸张的大小要注意,比中指短2~3厘米是最合适的。

97. 巧解绳结

这次大家看了香港的警匪片。里面的场景真吓人！说到绑架的剧情NONO就忍不住显摆了，说："我爸爸以前教过我很多种在危难中逃跑的方法，特别是被人绑住，不信拿根绳来，我试验给你们看。"看NONO说得有板有眼的，难道真的？我们就试验试验他吧~~~

一根绳子

1 在一根长绳的中间打一个很松的结，将绳子的两头系在观众的两个手腕上。

2 观众尝试了各种办法都无法将绳子中间的结解开。

3. 然后请观众按同样的方法把绳子系在自己的手腕上。

4. 你双手飞快地挥舞几下。

5. 待双手分开时,那个结已经消失了。

手法魔术

揭秘

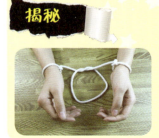

1. 将中间的结拉大。

2 左手插进绳结中。

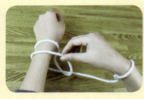

3 右手拿起绳结。

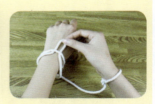

4 将绳结带到左手手腕绳圈的后面。

5 向前,从左手腕的绳圈下穿过。

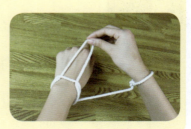

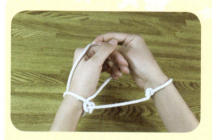

6 将绳结往前拉。

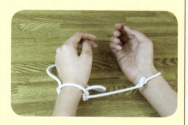

7 继续拉，套过左手掌。放下绳结。两臂分开，将绳子拉出，绳结就会消失。

提示

把这个过程反过来，你还能在绳子中间变出一个结来。

98. 捆绑逃脱

JOJO看了之后说:"我还有更绝的呢!就是我不动,用我的特异功能绳子就能自己逃脱。"大家说:"你哪里有特异功能,我们都不知道,少骗人了。"JOJO说着说着就拿出了绳子让大家把他绑住,真的勒!

道具

两根绳子 一把剪刀

表演步骤

1. 魔术前准备两根绳子和一把剪刀。

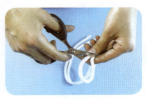

2. 用其中一根剪一段短绳出来。

手法魔术

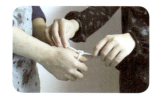

3 捆住大拇指,系成死结。

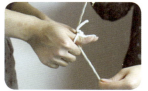

4 然后请观众用那根长绳从你双臂围成的"环"中穿过。

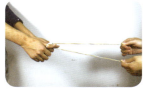

5 长绳怎样拉都拉不出来。

6 突然,你已成功逃脱观众的拉扯,而双手的拇指依旧绑在一起没有松开过。

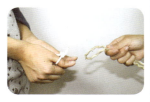

揭秘

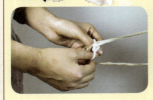

1. 其实拇指是可以从捆着的绳子中脱离开的。

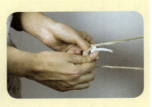

2. 这样长绳就可以逃脱出来了。

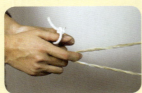

3. 用手勾住长绳,晃动的过程中再把拇指套入捆着的绳子中。

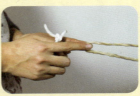

4. 此时松开勾住红绳的手指。观众的感觉就是长绳突然穿过捆好拇指的绳子逃脱了。

提示

① 手指的速度一定要快。
② 两根绳子的颜色最好不同。

99. 井字逃脱

JOJO看见COCO一个人坐在教室的角落里，显得格外孤单，于是就上前去，说："COCO，我这有两个橡皮筋很奇怪，他们能够自己逃跑，就在我们不注意的情况下。"COCO说："怎么可能，它们能动？我又不是小孩子，骗谁呀？"JOJO说："不信是吧，你看哦……"

道具

两根不同颜色的橡皮筋

表演步骤

1. 首先向观众展示手中有两根橡皮筋。

2. 把一根橡皮筋放入另一根橡皮筋和虎口间。

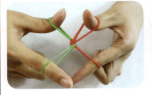
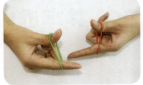

3 大家清楚地看见,橡皮筋井字交叉,不可能逃脱。

4 突然,你手中的两根橡皮筋,竟然瞬间分开了。

揭秘

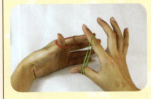

1 事先准备两根橡皮筋。

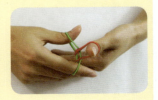

2 将右手的橡皮筋,放入左手橡皮筋的虎口间。

手法魔术

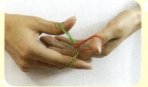

3 右手的橡皮筋先往左手的食指方向拉。

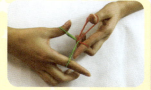

4 再往橡皮筋的中央拉。

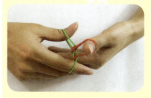

5 接着,放回橡皮筋。

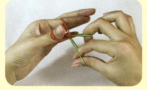

6 关键的步骤:右手再次拉橡皮筋时,左手的中指压紧食指上的橡皮筋。

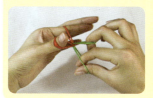

7 然后往后拉到底,右手食指自然会跑进图中的圈圈中。

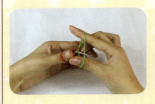

8 然后往回靠，同时右手拇指和食指撑开橡皮筋。

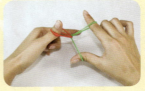

9 接着，右手中指放回橡皮筋，并做摩擦的动作。

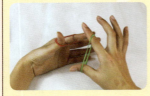

10 最后双手离开，就完成了井字逃脱。

即使已经成功逃脱了，也要做摩擦的动作，这样会让整个魔术看起来更加自然、神秘。

100. 胜利大逃亡

NONO看到很多小朋友在玩游戏，也想加入其中，于是上前去说："我们玩'警察与小偷'吧，可有意思了，我们玩里面的情景好吗？我扮演逃跑的人。"说着便拿出长绳~~~

手法魔术

道具

一条丝巾 一个镯子 两根绳子

表演步骤

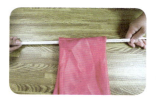

1 与观众一起把绳子拉好。

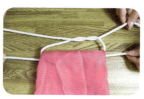

2 在绳子的中间系上围巾。

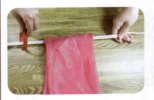 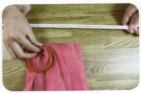

3 把镯子套在绳子上,再把绳子打个死结。

4 进行"施法",右手轻轻地一拉,绳子没有任何变化,但是丝巾和镯子全都掉下来了。

揭秘

两根绳子之间用细绳绑起来。以丝巾去遮盖,就挡住这个小秘密了。